设 计 构 成

魏 虹 刘晓清 刘 芳 主编

清华大学出版社
北京

内 容 简 介

本书内容分为设计构成概述、平面构成、色彩构成、立体构成、设计构成的应用五部分。书中阐述了设计构成的基本理论和在实际生活中的应用,结合有代表性的设计大师、设计流派、设计作品,对设计构成理论进行了分析说明,着重培养学生在设计构成中的表现能力和创意思维能力。本书内容全面,思路清晰,通俗易懂,有较强的理论性和实践性,所阐述的内容深度、广度适宜,有利于学生理解。

本书可以作为艺术设计专业的教材,也可作为行业爱好者的自学辅导书。

本书封面贴有清华大学出版社防伪标签,无标签者不得销售。
版权所有,侵权必究。举报: 010-62782989, beiqinquan@tup.tsinghua.edu.cn。

图书在版编目(CIP)数据

设计构成/魏虹,刘晓清,刘芳主编. —北京: 清华大学出版社,2023.7(2025.1重印)
ISBN 978-7-302-64103-2

Ⅰ.①设… Ⅱ.①魏… ②刘… ③刘… Ⅲ.①艺术构成—设计学—高等职业教育—教材 Ⅳ.①J06

中国国家版本馆CIP数据核字(2023)第131090号

责任编辑: 石 伟
封面设计: 刘孝琼
责任校对: 李玉茹
责任印制: 曹婉颖

出版发行: 清华大学出版社
 网　　址: https://www.tup.com.cn, https://www.wqxuetang.com
 地　　址: 北京清华大学学研大厦A座　　邮　编: 100084
 社 总 机: 010-83470000　　邮　购: 010-62786544
 投稿与读者服务: 010-62776969, c-service@tup.tsinghua.edu.cn
 质量反馈: 010-62772015, zhiliang@tup.tsinghua.edu.cn
 课件下载: https://www.tup.com.cn, 010-62791865
印 装 者: 涿州汇美亿浓印刷有限公司
经　　销: 全国新华书店
开　　本: 190mm×260mm　　印　张: 9　　字　数: 224千字
版　　次: 2023年8月第1版　　印　次: 2025年1月第6次印刷
定　　价: 49.00元

产品编号: 094540-01

前 言

说到设计，人们往往以为是设计师独有的特权，其实不然，设计是人类生活中一个不可或缺的组成部分，生活中的每一件物质产品都是根据人们的生活需要进行设计和生产的，当然它也融合了人们的精神和价值取向。人人都有参与设计的权利与天赋，每一件成功的产品设计，表达的都是设计师与大众共有的创意与默契。

通过典型的案例融入思政元素，加强学生对基础理论知识的理解，提高学生的人文素养和综合素质。

设计构成中的思政内容主要分为三个方面：一是引导学生在艺术探索、创造过程中发现更多美的同时，陶冶自己的情操，坚定民族文化自信；二是提升学生的艺术品位，开阔学生的视野，弘扬中华美育精神；三是为学生后续的专业核心课程学习打下坚实的基础，使其树立正确的价值观。把思想政治教育的理念融入设计构成这本书中，推动价值引领和知识探究的有机统一。

本书基于设计构成的课程特点，对高校设计学院学生开展思想政治教育的实施策略进行探讨，通过将课程知识与思政教育的内涵相结合，使思想政治教育潜移默化、润物无声地融入各项教学活动中，进而实现培养德才兼备的创意设计人才的目标。

设计构成作为艺术设计专业的基础课程，其目的在于培养学生对形态、色彩及空间的理解能力、概括能力、感知能力和形式语言的表现能力等，训练学生设计思维的转变、想象力的提升和新的设计思维的形成，为以后的专业教育打下坚实的基础。

首先，设计构成是设计的基础，旨在培养学生的创造力，包括创造意识、创造精神和创造能力。它是任何一项设计的具体表现，无论是在平面构成点、线、面的分割排列中，还是在对立体空间和新的材料的运用中，以及在色彩的组合中，都需要有目的、有计划地向艺术设计延伸。

其次，设计构成也是理论与实践紧密结合的课程，需要注重学生动手能力的培养，以及新材料、新工具、新技能的运用，使学生在反复的动手实践中提高造型能力和创造能力。

本书对多年来设计构成教学中出现的诸多问题进行了深入的研究，注重与专业设计相结合，强调了对构成本质的理论阐释，将理论讲解与实际制作紧密结合。同时十分关注对学生创造性思维能力的培养，非常符合当前艺术设计专业的办学思想及人才培养目标。

本书基于艺术类专业"工学结合"人才培养模式，结合现代艺术设计教育理念，系统、科学地将设计构成的基本概念、原理及在专业中的应用技能进行整合，使学生掌握基本的设计理念，并结合实际的职业岗位能力的要求，引导学生将基础知识运用于专业，再举一反三，应用于将来的实际工作中。本书内容是在企业调研的基础上，吸收课程体系改革的先进理念，结合

专业特色进行整合的共享型资源，具有较强的指导性、应用性。

我们期望通过本书的教学实践，能提高学生的艺术设计思维能力与技法的表现能力，激发学生创新能力的不断提高，在实际应用能力的双向培养方面起到重要的作用。

本书由魏虹、刘晓清、刘芳担任主编，魏虹编写了第一章、第二章、第四章的内容；刘晓清编写了第三章的内容；刘芳编写了第五章的内容。在编写过程中，我们参考了大量的文献资料，精选并收录了具有典型意义的设计案例和作品，同时也要感谢呼和浩特市速彩广告传媒公司的大力支持，该公司提供了专业理论方面的帮助。在此向相关文献的作者表示诚挚的感谢。

由于编者水平有限，编写时间仓促，书中疏漏与不当之处在所难免，敬请广大读者批评、指正。

编　者

目　录

第一章　设计构成概述 1

第一节　设计构成的基本概念 3
第二节　设计构成的产生与发展 4
　　一、俄国构成主义 5
　　二、荷兰风格派 7
　　三、其他画派 9
第三节　设计构成的分类 17
第四节　设计构成的目的与方法 20
本章小结 .. 21
思考题 .. 21
课后实践 .. 22
延伸阅读 .. 22

第二章　平面构成 23

第一节　概念元素 25
　　一、点：细小的痕迹 25
　　二、线：点动成线 27
　　三、面：线动成面 29
第二节　基本形 32
第三节　骨骼设计 33
　　一、骨骼的概念 33
　　二、骨骼的构成 33
　　三、构成中骨骼的分类 34
第四节　平面构成的形式 36
　　一、重复构成 36
　　二、近似构成 37
　　三、渐变构成 38
　　四、特异构成 39
　　五、发射构成 41
　　六、密集构成 42
　　七、对比构成 42
　　八、肌理构成 44
本章小结 .. 45

思考题 .. 46
课后实践 .. 46
延伸阅读 .. 46

第三章　色彩构成 47

第一节　色彩的基础知识 49
　　一、色相 .. 49
　　二、明度 .. 51
　　三、纯度 .. 53
第二节　色彩混合 54
　　一、原色 .. 54
　　二、间色 .. 55
　　三、复色 .. 55
　　四、混合 .. 55
第三节　色彩心理 58
　　一、色彩的性格 58
　　二、色彩的情感 71
第四节　色彩对比与调和 77
　　一、色彩对比 77
　　二、色彩调和 85
本章小结 .. 90
思考题 .. 90
课后实践 .. 91
延伸阅读 .. 91

第四章　立体构成 93

第一节　立体构成概述 96
　　一、立体构成的含义 97
　　二、立体构成的特征 98
第二节　立体构成要素 98
　　一、形态要素 98
　　二、材料元素 106
第三节　立体构成的表现形式 118

一、半立体构成118
　　二、柱式构成120
　　三、板式构成121
　　四、多面体构成122
　本章小结124
　思考题124
　课后实践124
　延伸阅读124

第五章　设计构成的应用125

　第一节　设计构成与视觉传达设计127
　第二节　设计构成与服装设计130
　第三节　设计构成与建筑设计133
　本章小结137
　思考题137
　课后实践137
　延伸阅读137

参考文献138

第一章

设计构成概述

设计构成

学习目标、意义

- 了解设计构成的基本概念。
- 了解设计构成的发展史。
- 掌握设计的分类。
- 理解设计构成的价值和意义。

学习要点

- 了解设计构成的基本概念和发展。
- 学会运用构成的法则欣赏设计作品。

知识小贴士

包豪斯学院所创造的作品既是艺术的又是科学的，既是设计的又是实用的，同时还能够在工厂的流水线上大批量地生产制造。包豪斯学院的学生不但要学习设计、造型和材料，还要学习绘图、构图和制作。学院里有一系列生产车间和作坊，如木工车间、砖石车间、钢材车间、陶瓷车间等，便于学生将自己设计的作品制作出来。包豪斯学院既聘请艺术家担任讲师和教授，如康定斯基、伊顿、克利等艺术大师，又聘请了许多技艺高超的工匠担任生产车间和作坊里的师傅。这种将技术与艺术相结合的教学模式，奠定了现代设计教育的基础。

引导案例

包豪斯学院的设计体系

构成作为现代设计的理念是在德国包豪斯学院的设计教育中确立的。包豪斯学院是1919年由德国著名建筑师、设计理论家瓦尔特·格罗皮乌斯创建的，它集中了20世纪初欧洲各国对于设计的新探索与实验成果，特别是将荷兰风格派运动和俄国构成主义运动的成果加以发展与完善，成为集欧洲现代主义设计运动之大成的中心，它把欧洲的现代主义运动推到了一个空前的高度。

包豪斯学院建立了以观念和解决问题为中心的设计体系。这种设计体系强调对美学、心理学、工程学和材料学进行科学研究，用科学的方式将艺术分解成基本元素点、线、面以及空间、色彩。它寻求的是形态之间的组合关系，使艺术脱离了传统的装饰手段，从而充分运用构成抽象地表现客观世界。

在设计理论上，包豪斯学院提出了三个基本观点：一是艺术与技术的新统一；二是设计的目的是人，而不是产品；三是设计必须遵循自然与客观的法则进行。这些观点对于工业设计的发展起到了积极作用，使现代设计逐步由理想主义走向现实主义，即用理性的、科学的

思想来代替艺术上的自我表现和浪漫主义。

包豪斯学院虽然存在的时间不长，但它的设计教育体系和理念，以及设计观点和主张，都对世界设计教育和设计风格的发展产生了极为深远的影响。如果说构成主义和风格派对现代构成教育的影响是间接的，那么包豪斯的教育理念则直接影响了构成成为设计教学和学习基础的地位。

案例分析：图1-1所示是1926年在德国德绍建成的一座建筑工艺学校新校舍。设计者为包豪斯校长、德国建筑师瓦尔特·格罗皮乌斯。包豪斯校舍的设计灵感来自伊瑞克提翁神庙。设计者创造性地运用现代建筑设计手法，从建筑物的实用功能出发，按各部分的实用要求及其相互关系定出各自的位置和体型，利用钢筋、钢筋混凝土和玻璃等材料突出材料的本色美。在建筑结构上充分运用窗与墙、混凝土与玻璃、竖向与横向、光与影的对比手法，使空间形象显得清新活泼、生动多样。尤其是通过简洁的平屋顶、大片玻璃窗和长而连续的白色墙面产生的不同的视觉效果，给人留下了独特的印象。

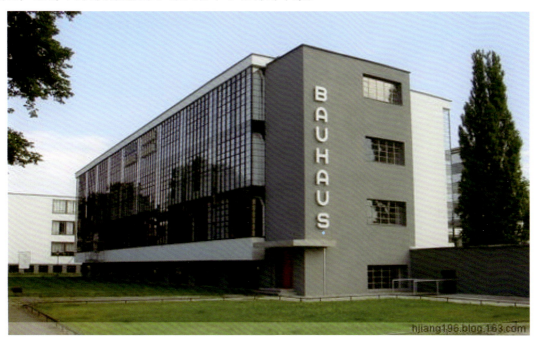

图1-1　包豪斯设计学院校舍

第一节　设计构成的基本概念

世间万物都是以自己的形态存在着，有着各自的组合和结构关系，而构成就是研究形态关系，创造形态的重要手段，研究形与形之间如何概括提炼，如何分解与组合，以及形态排列的方法。因此，构成也可以说是一种形态的艺术。构成将分解对象的多种形态元素按照一定的造型规律和法则重新组合，形成一个新的充满艺术创造性的形态，其形态表现可以是平面，也可以是立体。构成也是一种创造形态的方法，它打破了传统写实装饰手法，是研究各

元素之间分解、组合、排列的方法，强调视觉元素的形态美，也是设计师表现自我、完成设计活动的造型行为。

"构成"是包豪斯设计基础课体系中的一门重要课程。构成课程经历近百年的发展和完善，已被世界各国的艺术院校和研究机构作为研究应用美术的基础课程来实施。该课程于20世纪70年代末80年代初引入我国。

所谓构成，即构造、解构、重构、组合之意。它是现代造型设计的流通语言，是视觉传达艺术的重要创作手法。具体地说，构成就是遵循一定的审美规律，以理性的组合方式入手，表达感性的视觉形象。

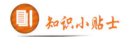

1919年成立的包豪斯学院提出了"设计感知的教育"这个课题，它强调学生的思维一切都从零开始，用一种新的眼光来观察世界，着重培养一种对抽象形式的兴趣，对时间和空间的认知，以及对材料质感的敏感性。保罗·克利、康定斯基、伊顿、纳吉、费宁格、拜尔、艾伯斯等一批包豪斯教育的探索者，在实践中真正贯彻了"设计感知的教育"这一崭新命题。

案例分析：图1-2所示是在1925年包豪斯学院魏玛时期的几位大师在克利办公室的留影，从左至右依次为：费宁格、康定斯基、施莱默、莫奇、克利。

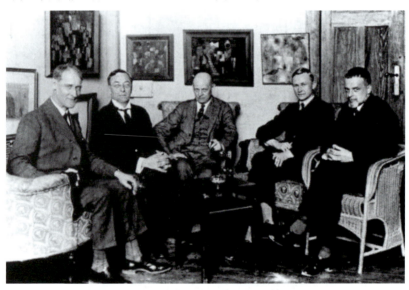

图1-2　包豪斯学院的先驱者们

第二节　设计构成的产生与发展

构成在现代设计教育中经常作为设计的基础学习内容和基础课程出现，但其最初是作为一种设计现象和风格出现的。了解设计构成的起源与发展有助于我们更好地认识构成及其作

为设计基础的重要性。

设计构成的实践探索最早可以追溯到19世纪末20世纪初的设计构成实验。"构成"这一概念产生于荷兰的风格派,并在以德国包豪斯学院为中心的设计运动中得到发展。

一、俄国构成主义

俄国"十月革命"带来了社会制度的巨大变革,构成主义运动在这种大背景下应运而生,一直持续到1922年左右,其代表人物有塔特林、马列维奇、李辛斯基、康定斯基等。

案例分析:图1-3所示是塔特林最著名的作品——《第三国际纪念塔》模型。1919年,为了庆祝共产主义胜利,苏联政府决定在圣彼得堡兴建一座比埃菲尔铁塔更宏大的高塔。塔特林的设计主要使用钢铁和玻璃,这些材料意味着工业、科技、机器时代的到来,也是现代化的象征。不过,这座塔从来没有真正建成过。塔特林关于第三国际的梦想,似乎也只能留在他为这座塔制作的模型里了。

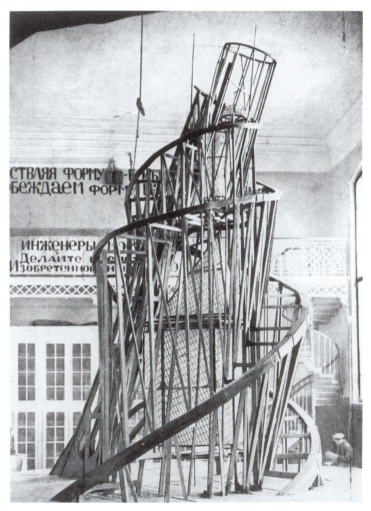

图1-3 塔特林的《第三国际纪念塔》模型

案例分析：图1-4所示是马列维奇的《白色的白色》。1918年，马列维奇最著名的绘画作品《白色的白色》问世，标志着至上主义终极性的作品彻底抛弃了色彩要素，白色成为光的化身。那个白底上的白方块，微弱到难以分辨的程度，它仿佛弥漫开来，并在白炽光的氛围里重新浮现。在这里，马列维奇似乎进入一种难以用肉眼看见、难以用心灵体察、难以用感觉品味的境地，所有关于空间、物体、宇宙规律的当代观念，在这里都变得毫无意义。画家所要表现的，是某种最终解放之类的状态，即某种近似涅槃的状态，而那细小的、难以看清的边缘，就是涅槃留下的唯一的具象痕迹。这是至上主义精神的最高表达。"方形脱去它的物质性而融汇于无限之中，留下来的一切就是它的外表(或他的外表)的朦胧痕迹。"

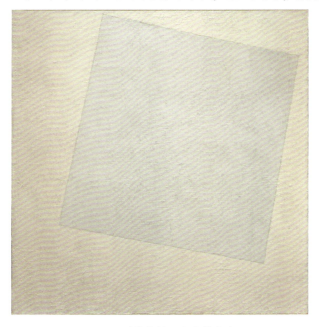

图1-4　马列维奇的《白色的白色》

案例分析：图1-5所示是康定斯基的绘画作品绘画作品《玛尔努的教堂》，这幅画使用的不是明亮欢快的色调，而是采用了大面积庄重沉稳的深色调。画家用明亮的黄色和橙色来表现塔楼的这个部分，构成了画面主要的亮色调，仿佛是强烈的阳光为塔楼披上了一层金装，在周围深色调环境的衬托下显得格外夺目。画面前景以一条褐色的小径向教堂建筑延伸，使画面的纵深感得到了很好的体现。整个画面中的其他景物或行人都只有简单的色彩和粗放的笔触，物象的形态构成被忽略，几乎无法清楚地辨认，而色彩的反差张力被进一步放大。远远看去，整个画面好像是由大小不同的色块构成的万花筒景象。那些深色背景中的明亮色块就如同庄重的中低音弦乐背景下出现的明亮跳跃的小号和悠扬欢快的长笛乐音。整个画面凝重却不沉闷，沉稳而不失悠扬。

构成主义者认为艺术必须为构筑新社会而服务，因此，必须抛弃传统的艺术概念，用大量生产和工业化取而代之，这是与新社会和新政治秩序密不可分的。在创作构成中，构成主义者有意避免使用传统的艺术媒介(如油画、颜料等)，而采用既成物品或既成材料(如木材、金属板、纸张等)来组合、构成作品。

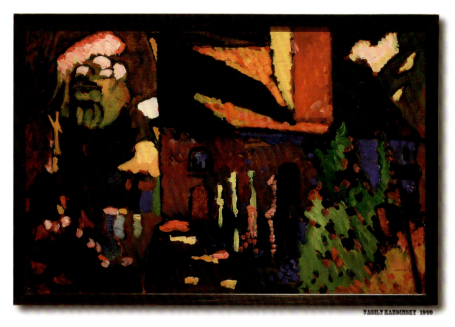

图1-5　康定斯基的《玛尔努的教堂》

　　构成主义者活跃于社会文化的各个领域，他们的作品更是遍布当时艺术和设计的各个门类，如建筑设计、室内设计、产品设计、雕塑艺术甚至舞台艺术等。总而言之，构成主义的形式特点和设计特质可以用"几何形、结构形、抽象形、逻辑性或秩序性"来概括。

　　构成主义在欧洲大陆以其他形式得以进一步发展，启蒙了同时代其他的设计艺术流派，包括荷兰风格派、德国包豪斯学派，也深刻地影响了后世的设计风格。

二、荷兰风格派

　　风格派兴起于19世纪末20世纪初的荷兰，强调纯造型的表现和绝对抽象的设计原则，主张从传统及个性崇拜的约束下解放艺术。风格派认为艺术应脱离自然而取得独立，艺术家只有用几何形象的组合和构图来表现宇宙根本和谐法则才是最重要的。风格派最重要的代表人物有画家蒙德里安和设计师里特维尔德。

　　蒙德里安(1872—1944)出生于荷兰，是风格派的创始人。其作品主要用直线分割空间，构成一种理性的视觉美感。他崇尚构成主义绘画的表现方式，在《造型艺术与纯粹造型艺术》一文中说，"我感到纯粹实在只能通过纯粹造型来表达"，"抽象艺术的首要和基本的规律，是艺术的平衡，这种平衡是表与里平衡、个性和集体的平衡、自然与精神以及特质与意识的平衡"。他毕生追求纯粹性的绘画和造型方式，对现代实用美术、建筑设计、家具设计以及服装设计有极大的影响。

　　蒙德里安认为艺术应该完全脱离自然的外在形式，追求"绝对的境界"。他运用最基本的元素——直线、直角、三原色，以及无彩色的黑、白、灰等来作画。他的作品只由直线和横线构成，色彩面积的比例与分割以"造型数学"为指导，一切都在严格的理性控制之下，故人们称他的作品为"冷抽象"，即冷静的抽象形式。

案例分析： 图1-6所示是蒙德里安几何抽象风格的代表作之一。该作品创作于1930年，粗重的黑色线条控制着七个大小不同的矩形，形成非常简洁的结构。画面主导的是红色，不仅面积巨大，而且色度极饱和。蓝色、黄色与四块灰、白色有效配合，牢牢控制红色在画面中的平衡。巧妙的分割与组合，使平面抽象成为一个有节奏、有动感的画面，从而实现了他的几何抽象原则，"借由绘画的基本元素——直线和直角(水平与垂直)、三原色(红黄蓝)和三个非色素(白、灰、黑)，这些有限的图案实体与抽象相互结合，象征构成自然的力量和自然本身"。

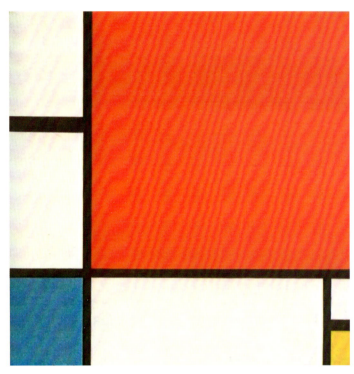

图1-6　蒙德里安的《红黄蓝构成》

里特维尔德(1888—1964)是荷兰著名的建筑师和设计师，他一生设计了215个家具、232个建筑，以及249个其他方面的作品，如室内、平面等方面的设计。他未受过正规的建筑和设计职业教育，所有的设计经验都是在工作中积累的。受风格派画家的影响，里特维尔德从20世纪20年代初就开始尝试在家具和建筑设计中使用原色与黑、白、灰相结合。他运用原色的理念是"色彩必须跟随形式，甚至强于形式"。他成功地重构了家具和建筑设计的"语言"。这一时期，他把1917年设计的椅子做了修改，并赋予色彩：黑色用于构架，黄色用在端头，而红色和蓝色分别用在椅背和椅面。他把这种椅子取名为"红蓝椅"。红蓝椅自问世以来，便被设计界推崇备至。究其原因，不仅由于其家具的实用性，更多的是其设计本身的象征性和形式的表现力。结构的组合方式简单到不能再简单，材料的剪裁采用最基本的长方体，色彩采用纯粹的原色，没有多余的装饰，也不用额外的附件，红蓝椅完完全全呈现出一种原始的状态。这种原始的简约、原色的纯粹正是风格派艺术的典型特征。红蓝椅成为古典家具和现代家具的分水岭，并成为20世纪现代设计的典范之一。

案例分析：图1-7所示是风格派最著名的代表作品之一。它是里特维尔德受《风格》杂志影响而设计的。里特维尔德的红蓝椅对包豪斯产生了很大影响。红蓝椅于1917—1918年设计，当时没有着色，着色的版本直到1923年才第一次展现。这把椅子整体都是木结构，13根木条互相垂直，组成椅子的空间结构，各结构间使用螺丝紧固，而非传统的榫接方式，以防损坏结构。这把椅子最初被涂以灰黑色，后来里特维尔德通过使用单纯明亮的色彩来强化结构，使其完全不加掩饰，这样就产生了红色的靠背和蓝色的坐垫。

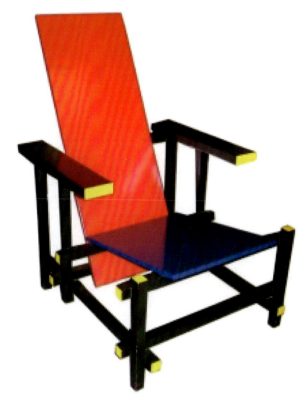

图1-7　里特维尔德的《红蓝椅》

三、其他画派

1. 立体主义画派

立体主义是前卫艺术运动的一个流派。立体主义绘画追求一种几何形体的美，追求形式的排列组合所产生的美感。它否定了从一个视点观察事物和表现事物的传统方法，把三维空间的画面归结成平面的、两维空间的画面，强调由直线和曲线构成物体的轮廓，并利用块面堆积与交错的手法制造画面的趣味和情调。

立体主义在反传统的口号下具有较强的形式主义倾向，但它在艺术形式上的探索，又给现代工艺美术、装饰美术和建筑美术等注重形式美的实用艺术领域以不小的推动和借鉴。其代表人物有毕加索、勃拉克、格莱兹、莱热和格里斯等。

案例分析： 图1-8所示是毕加索于1907年创作的《亚威农少女》，它是第一个被认为有立体主义倾向的作品，是一幅具有里程碑意义的杰作。它不仅标志着毕加索个人艺术历程中的重大转折，而且也是西方现代艺术史上的一次革命性突破，引发了立体主义运动的诞生。这幅画在以后的十几年中竟使法国的立体主义绘画得到了空前的发展，甚至还波及芭蕾舞、舞台设计、文学、音乐等其他领域。《亚威农少女》开创了法国立体主义的新局面，毕加索与勃拉克也成了这一画派的风云人物。

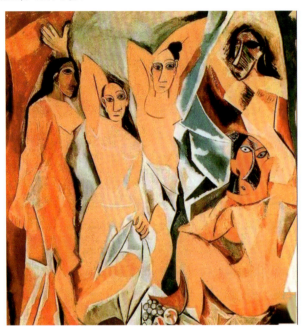

图1-8 毕加索的《亚威农少女》

案例分析： 图1-9所示是勃拉克的作品《埃斯塔克的房子》，在这幅作品中，房子和树木皆被简化为几何形。这种表现手法显然来源于塞尚。塞尚把大自然的各种形体归纳为圆柱体、锥体和球体，勃拉克则进一步地追求这种对自然物象的几何化表现。他以独特的方法压缩画面的空间深度，使画中的房子看起来好似压扁了的纸盒，而介于平面与立体的效果之间。景物在画中的排列并非前后叠加，而是自上而下地推展，这样使一些物象一直达到画面的顶端。画中的所有景物，无论是最深远的还是最前景的，都以同样的清晰度呈现于画面上。由于勃拉克作此画的那个阶段，画风明显流露出受塞尚的影响，因而这一阶段又被称作"塞尚式立体主义时期"。

案例分析： 图1-10所示是莱热的巨幅油画《三个女子》。这幅画以纪念碑式的尺寸表现了三个现代女工的形象。她们看上去神情漠然，毫无个性，正一动不动地凝视观者。画家将她们表现得仿佛是用铁管、螺钉和铆钉拼合而成，在严整、挺直的矩形背景衬托下，显得僵硬、死板，犹如机器人一般。在这里，莱热似乎对运动不感兴趣，而一心追求某种静止的画面效果。画中所有的形象都是不动的，仿佛连空气都凝固了。这三个女工的形象在造型上让人不免想起西方传统绘画中的一些女神形象。也许，莱热是想借传统的母亲题材，来象征现代工业社会的女神。

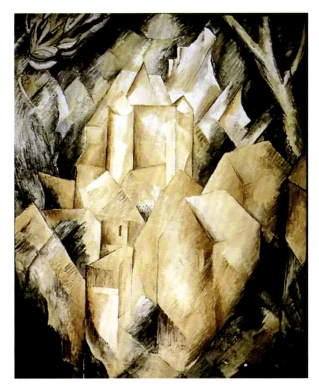

图1-9 勃拉克的《埃斯塔克的房子》

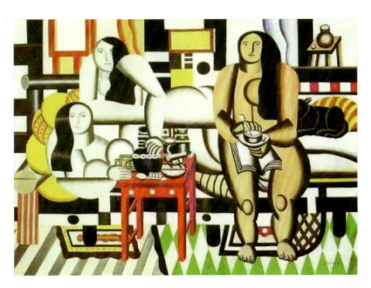

图1-10 莱热的《三个女子》局部

案例分析：图1-11所示是格里斯的立体主义画作中色彩相当浓艳的一幅油画。格里斯在这张画中仿佛直接从锡管中挤出颜料，橙色、黄色、蓝色、绿色、紫色组合极耀眼，然而晕染在轮廓边缘的象牙黑如同一支高性能的调和剂，压住了这些不协调因素。格里斯在此尽显了他的色彩天赋与控制高明度色彩的能力。整张画面显得统一明确、醒目响亮。

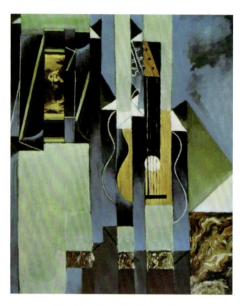

图1-11 格里斯的《吉他》

毕加索是立体主义画派最重要的画家,他主张用圆柱体、球体和圆锥体来处理物象,把物体形态归纳为几何形状;同时,主张从多个视点去观察和描写事物,去表现和揭示对象的形状、结构、外观和内部特征,并把不同视图在同一绘画的平面上并置表现出来,使二维平面的绘画展现了时间性的连续视觉印象,如正面与侧面形象交错共存,各部位形象脱离原有的具象形态,按照作者主观的意愿重新组织与编排等。其作品是"重新组合再构成"创作思路及造型手段的典型例子。

2. 抽象表现主义画派

"抽象表现主义"这个词最早是德国艺术批评家在评述康定斯基绘画时使用的名词,1950年开始用于界定第二次世界大战后流行于美国的非几何性抽象艺术。抽象表现主义作品构图没有中心,篇幅较满,以线条、痕迹和斑点为符号,表现作者主观的意识。画面展现出特有的笔触、质感,以及强烈的动作效果。画家往往利用作画中的偶然呈像,表现作品和作者间接的和意想不到的关系。抽象表现主义绘画使美国现代绘画第一次获得世界绘画的领导权。其代表画家有米罗、波洛克、德库宁、霍夫曼等。

杰克逊·波洛克(1912—1956)出生于美国,是重要的抽象表现主义画家。他把自己的作品题材解释为绘画自身的行动。他运用滴色或泼墨的方法来作画,即把画布放在地上或墙上,然后将罐子里的颜料自由而随性地往画布上倾倒或滴洒,任其在画布上滴流,创造出纵横交错的抽象线条效果。这些颜料组成的图案具有激动人心的活力,记录了他作画时的身体运动,他的创作过程并没有事先准备,只是由一系列即兴的行动完成。他在《我的绘画》一文中说:"当我作画时,我不知道自己在做什么。只有经过一段时间后,我才看到自己在做

什么。我不怕反复改动或者破坏形象，因为绘画有自己的生命，我力求让这种生命出现。"他的这种作画方法后来被称为行动绘画或抽象表现主义绘画。

3. 波普艺术

波普艺术20世纪50年代起源于英国，流行于美国。"波普"一词是英国评论家阿洛威1954年创造的名词，是大众化、流行化、受欢迎的意思。波普艺术又叫流行艺术、大众艺术或通俗艺术，它的出现是工业化社会的体现。1952年年底，伦敦当代艺术学院成立了一个独立集团，共同致力于对"大众文化"的关注，并讨论如何把它引入美学领域中。而所谓"大众文化"，就是指商品电视、广告宣传、流行款式等大众宣传媒介。他们致力于把这种大众文化从娱乐消遣、商品意识的圈子中挖掘出来，上升到美的范畴中去。波普艺术家利用废品、实物、照片等组成画面，再用颜色进行拼合，以打破传统的绘画、雕塑与工艺的界限。安迪·沃霍尔、罗波特·劳申伯格都是波普艺术的代表人物。

案例分析：图1-12所示是杰克逊·波洛克"滴画"中的精品，画布被钉在纤维板上，画布上的颜色有黄色、白色、栗色以及黑色，看起来有些杂乱无章。就这样一幅作品竟卖出1.4亿美元(近10亿元人民币)的高价，成为世界当之无愧的"画王"。但是报道涉及的买卖双方并没有出面证实这一成交价格。

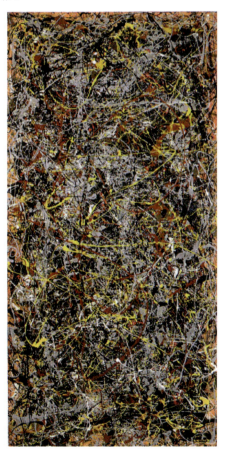

图1-12　杰克逊·波洛克的《第五号，1948》

安迪·沃霍尔(1928—1987)是波普艺术的倡导者和领袖,被誉为20世纪艺术界最著名的人物之一,也是对波普艺术影响最大的艺术家。20世纪60年代,他开始以日常物品为作品的表现题材来反映美国的现实生活。他喜欢完全取消艺术创作的手工操作,经常直接将美钞、罐头盒、垃圾及名人照片一起贴在画布上,打破了高雅与通俗的界限。作为20世纪波普艺术最著名的代表人物,他的所有作品都用丝网印刷技术制作,形象可以无数次地重复,给画面带来一种特有的"呆板"效果。他偏爱重复和复制,对于他来说,没有"原作"可言,他的作品全是复制品,他就是要用无数的复制品来取代原作的地位。他有意地在画中消除个性与感情的色彩,不动声色地把再平凡不过的形象罗列出来。他有一句著名的格言:"我想成为一台机器。"实际上,安迪·沃霍尔画中特有的那种单调、无聊和重复,所传达的是某种冷漠、空虚、疏离的感觉,表现了当代高度发达的商业文明社会中人们内在的感情。

案例分析:图1-13所示是美国画家安迪·沃霍尔的作品,他采取照相版丝网漏印技术,让画面像一张刚从印刷厂取来的未完成样张一般。这幅《玛丽莲·梦露》是最典型的代表作,给梦露创造了很多不同的情绪,夸大了化妆的成分,艳粉色的眼影和口红,金黄色的头发和眼睛,不真实的色彩凸显了明星的虚幻本质。沃霍尔大规模地复制流行明星梦露的图像,折射了20世纪60年代兴起的大众流行文化的思潮。

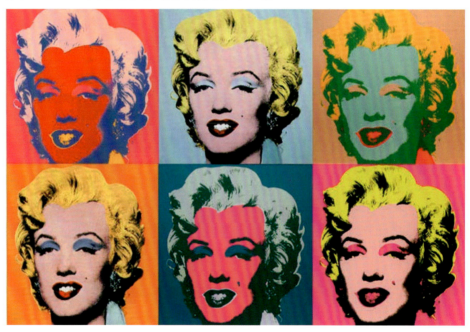

图1-13　安迪·沃霍尔的《玛丽莲·梦露》

4. 涂鸦艺术

"涂鸦"是指在墙上乱涂乱画出的图像。它起源于20世纪60年代末的美国,涂鸦艺术的出现反映了美国社会贫富差距悬殊的现实,这种社会状况挑起了生活在社会底层的人们的一些不满与反叛,从而出现了一些街头篮球、街舞和涂鸦。涂鸦最早是由一些具有反叛精神的青少年发起的,他们蔑视正统,将世俗文化的碎片重新构建起来。

涂鸦行为引起了社会媒体以及主流艺术文化界的注意，大型精致的卡通绘画开始出现，学院派也跟进，慢慢地涂鸦艺术不再是反文化、反社会的行为，而是加入了艺术的成分，逐渐合法化，从地下走到了地上。就这样，涂鸦由原先的反文化艺术变成一个真正的艺术分支，成为与传统绘画拥有相同性质的一种艺术种类。其代表人物有基思·哈林、肯尼莎尔夫等。

基思·哈林(1958—1990)是美国最著名的涂鸦艺术家，曾被作为安迪·沃霍尔的继承人。他早年曾在专门的视觉艺术学校学习，受过正规训练。他所描绘的艺术形象大都不经过修饰，直接通过自己的感受创作而成，就像他自己所说："我的绘画从来都没有预先设计过。我从不画草图，即使是画巨型壁画也是如此。"他还创造了一套可供公众交流的、富有个人特色的卡通语言系统。

案例分析： 图1-14所示是基思·哈林的涂鸦作品《发光的婴儿》。基思·哈林的父亲从小就教导他画卡通画，并引导他建立粗线条与卡通风格。基思·哈林的作品亦有继承涂鸦的特性，在其物料、场地与时间的限制之下，都适合用这种粗线条写字或画图。基思·哈林的风格已成为一种广泛被人认识的语言，他使用漫画中的动态效果线条，象征移动的残影与不稳定，让人物乃至画面总是像动起来一样。基思·哈林大都只用红、黄、蓝、青四原色并结合简单线条，使其作品形象极其鲜明。

图1-14　基思·哈林的《发光的婴儿》

5. 装置艺术

"装置艺术"本身属于建筑学中的术语，后泛指被拼贴、移动、拆卸后重新设置的形式。21世纪初这个词汇又被引入美术领域，是指那些与传统美术形态完全不同的作品。美国艺术批评家安东尼对装置艺术作出这样的解释："按照解构主义艺术家的观点，世界就是文本，装置艺术可以被看作这种观念的完美宣示。但装置的意象，就连创作它的艺术家也无法完全把握。因此，读者能自由地根据自己的理解进行解读。装置艺术家创造了一个另外的世

界，它是一个自我的宇宙，既陌生又似曾相识。观众不得不自己寻找走出这微缩宇宙的途径。装置所创造的新奇的环境，引发观众的记忆，产生以记忆形式出现的经验，观众借助自己的理解，又进一步强化这种经验。其结果是文本的写作得到了观众的帮助。就装置本身而言，它们仅仅是容器，能容纳任何作者和读者希望放入的内容。因此，装置艺术可以作为最顺手的媒介，用来表达社会的政治或者个人的内容。"

装置艺术不受艺术门类的限制，综合地使用绘画、雕塑、建筑、音乐、戏剧、诗歌、散文、电影、电视、录音、录像、摄影等任何能够使用的手段，可以说装置艺术是一种开放的艺术。装置艺术与科技的关系较密切，艺术家利用灯光、颜色、声响等视觉和声觉效果来影响人的心理，用心理空间来替代实用的和物理的建筑空间。由于装置艺术否定艺术品的永恒性质，其作品只做短期展览，极少被博物馆收藏。

案例分析： 图1-15所示是蔡国强的《撞墙》。《撞墙》是蔡国强2006年首展于柏林德意志古根海姆博物馆的艺术装置，由99只与真实大小一致的狼雕塑及一面玻璃墙组成。步入展厅的观众无一不为这巨大的装置作品感到震撼，它冲击着视觉，更冲击着情感，同时激荡着思考。在艺术家看来，狼代表凶猛和勇敢，它们的力量常常来自群体的团结精神，但当这种精神错用于对意识形态等的盲目追随时，灾难将接踵而至。

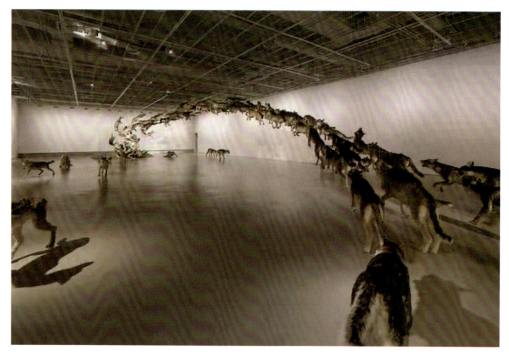

图1-15　蔡国强的《撞墙》

案例分析： 图1-16所示是卢卡斯·萨马拉斯的《镜屋》。卢卡斯·萨马拉斯是希腊著名的画家、雕塑家和电影制作者，以"固执的自负"而为人们所熟知。他与安迪·沃霍尔一样，是早期纽约艺术界一个耀眼的、无法忽视的存在。卢卡斯·萨马拉斯的装置作品《镜屋》，在室内的地板、墙面、天花板上都装上了玻璃镜，观众在里面走动，映照出一个幻觉似的、不断扩大和延伸的虚幻空间。

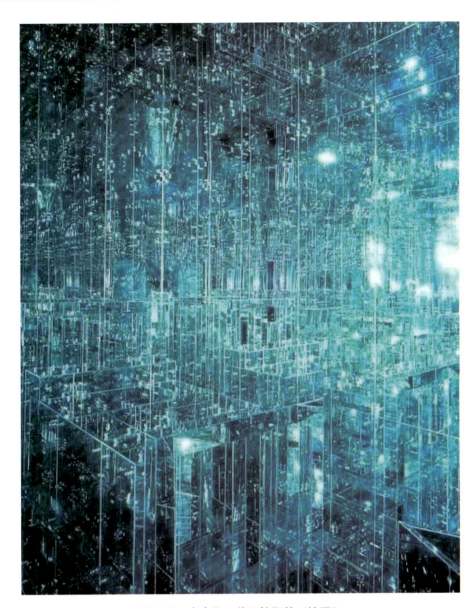

图1-16 卢卡斯·萨马拉斯的《镜屋》

第三节 设计构成的分类

现代设计教学将构成分为平面构成、色彩构成和立体构成三种形式(简称"三大构成")。三大构成被广泛地应用于各种不同的设计领域,获得了很好的效果。

平面构成是指将点、线、面或基本形等视觉元素在二维平面上按照一定的美学法则和创作意图进行编排和组合的一种艺术表现形式。平面构成是艺术设计的基础,主要研究如何利用点、线、面等视觉元素进行造型,以及如何将这些元素按照形式美的法则进行组合的

问题。

平面构成是一种理性的艺术表现形式,它既强调形态之间的比例、平衡、对比、节奏、律动、推移,又讲究图形给人的视觉引导作用。平面构成主要探索二维空间的视觉造型语言,以及形象的创造、骨骼的组织、元素的构成规律等艺术表现问题。平面构成通过对视觉元素的重新组合与编排,创造出抽象的艺术形态,丰富了艺术表现的形式,是进行实际艺术设计之前必须学会运用的视觉艺术表现语言,也是进行视觉艺术创造,了解造型观念,训练和培养各种构成技巧和表现方法,培养审美及审美修养,提高创作活动能力,活跃设计构思所必修的设计基础课。

案例分析:图1-17所示是埃舍尔的《观景楼》,这是埃舍尔的代表作品之一。乍一看,画面和谐而静谧,如果仔细看你会发现,观景楼的二层和三层,竟然一个是纵向的,一个是横向的,并且支撑楼面的石柱也是交错的,显然,这在现实中是不可能存在的。更有意思的是,处于画面边缘左下角的男孩手中的"玩具"——立方体,也是一个不可能存在的立方体。

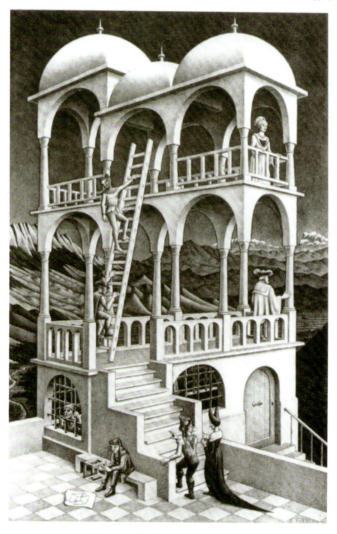

图1-17 埃舍尔的《观景楼》

色彩构成是从人对色彩的知觉和心理效果出发，用科学分析的方法，把复杂的色彩现象还原为基本要素，利用色彩在空间、量与质上的可变幻性，按照一定的规律去组合色彩，创造出新的色彩关系的一种艺术表现形式。学习色彩构成基础理论有助于深入地研究和探讨色彩的特征，理解色彩关系，掌握配色方法，从而帮助设计师在现代设计中有效地利用色彩。

案例分析：图1-18所示是蒙德里安的《百老汇爵士乐》。《百老汇爵士乐》是蒙德里安在纽约时的重要作品，是其一生中最后一件完成的作品。它明显地反映出现代都市的新气息。虽然是直线，但不是冷峻严肃的黑色界线，而是活泼跳动的彩色界线，它们由小小的、长短不一的彩色矩形组成，分割和控制着画面。

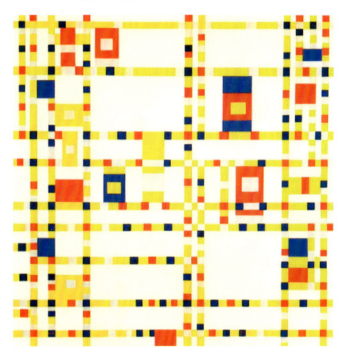

图1-18　蒙德里安的《百老汇爵士乐》

立体构成也称空间构成，是用一定的材料，以视觉为基础，以力学为依据，将造型要素按照一定的构成原则，组合成美好的形体的构成形式。立体构成主要从空间、时间和心理三个方面综合研究空间结构与布置形式，探索空间的组合方式和造型原理，帮助学习者树立立体造型观念，培养三维抽象构成能力和三维审美观。立体构成设计具有感性与理性、直觉与逻辑相结合的思维特点。它遵循形式美法则，运用立体构成技巧及其制作工艺在三维空间中进行组合、拼装，创造出符合设计意图且具有三维立体美感的形态。

案例分析：图1-19所示是上海世博会中国国家馆。中国馆分为国家馆和地区馆两部分：国家馆主体造型雄浑有力，犹如华冠高耸，天下粮仓；地区馆平台基座会聚人流，寓意社泽神州，富庶四方。国家馆和地区馆的整体布局，隐喻天地交泰、万物咸亨。中国馆以大红色为主要元素，充分体现了中国自古以来以红色为主题的理念，更能体现出喜庆的气氛，让游客叹为观止。该作品表现出了"东方之冠，鼎盛中华，天下粮仓，富庶百姓"的中国文化精神与气质。

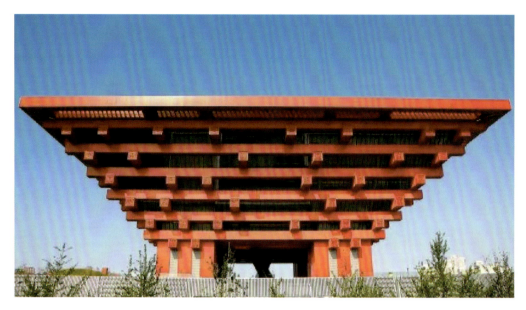

图1-19 上海世博会中国国家馆

第四节 设计构成的目的与方法

之所以称构成为设计基础，是因为构成主要包含两方面内容：首先，构成课程应安排在其他视觉设计课程之前，先学习构成的理论、方法，再逐步接触更深入、强调功能性的视觉设计领域；其次，构成以研究最基本的造型元素为主要方向，包括认识形态、色彩、立体、空间造型的构成形式和组合关系，认识大小、粗细、聚散、位置、方向、肌理、明暗等构成要素的变化，认识对比、秩序、调和、均衡、节奏、韵律等形式法则在构成造型中的应用，认识生理因素、心理因素、物理因素对造型创作所起的直接影响。通过各项实训，掌握构成造型的传达方式，探讨材料及工艺的表现，加强对动手操作能力的实训，建立新的审美价值，为专业学习奠定基础。

视觉产生的过程是大脑把眼睛受到的视觉刺激进行解码并将其转变为三维实物形象的过程。一名成功的设计师总是可以利用视觉表达自己的思想，因此，本课程的学习方式不可仅仅停留在理论层面，应该更多地着手于实践活动，使理论有效地应用于实际造型活动。

艺术家马蒂斯曾说过，当他吃西红柿时，只是看见了西红柿，"但是，当我画西红柿时，我会用不同的眼光来观察它"。这句话也适用于其他设计师，优秀的设计师对于世界的存在方式必须具有敏锐的洞察力。我们长年累月地通过写生努力学习绘画，通过观察和分析把看到的东西转变为纸上的图像，由此可以获得视觉技巧和经验，然后应用于设计中。然而，这种初期的视觉转换仍不足以满足提高创造能力的要求，我们还要接受一系列视觉转换训练，以构成的方式，通过平面、色彩、立体三个不同的侧重点去理解造型，通过"观察—展现—再造—重构"的过程，提高自己的观察能力与归纳能力，这也是提高视觉意识和创造能力的途径之一。

案例分析：图1-20所示是马蒂斯的《戴帽子的妇人》，画中妇人的脸部和整体容貌被大胆的绿色和红色平涂出来，线条粗犷，色块对比强烈，笔触自然奔放并且毫不掩饰。整幅画明亮单纯得令人震撼，使人们的眼睛不可能关注这个戴帽子妇人的具体形象和画家所使用的技巧，而是为色彩自身的魅力所撼动，为简练的造型和强烈的装饰趣味所吸引。

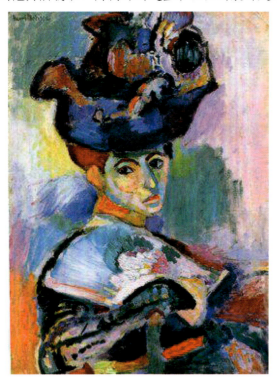

图1-20　马蒂斯的《戴帽子的妇人》

构成艺术是现代艺术设计的基础理论，是近代发展起来的造型概念。构成涉及的范围非常广泛，它不仅包含纯造型艺术的基本原理、基本要素和结构方式，还向数学、心理学、材料学、力学等领域渗透，是理论和实践相结合的产物，是思维和操作的结晶。构成注重对创造力、想象力的培养，注重对美的认知能力的训练。

1. 包豪斯对设计构成有哪些影响？
2. 什么叫构成？

准备设计构成训练的相关材料工具。

[1] 王受之.世界现代设计史1864—1966[M].广州：新世纪出版社，1995.
[2] 路希·史密斯.二十世纪视觉艺术[M].北京：中国人民大学出版社，2007.

第二章

平面构成

设计构成

学习目标、意义

- 掌握文字的发展历史。
- 了解平面构成的艺术语言和基本元素点、线、面的应用技巧。
- 理解平面构成的骨骼设计及基本形的绘制。
- 掌握平面构成形式的制作技巧。

学习要点

- 了解点、线、面的象征意义和组合技巧。
- 学会运用形式美法则制作平面构成作品。
- 掌握设计规律，拓展设计思路。

知识小贴士

我们将在平面构成中用到的工具分为两种：一种是能够从商店里买到的工具，如铅笔、钢笔、针管笔、毛笔、木炭等一系列常规工具；另一种是商店里买不到的，我们自己发明制造的、用于造型的工具，比如一节树枝、分叉的麻绳、一片瓦楞纸、一根铁丝等，都可能成为我们进行构成设计创作的工具。在使用工具前，要先了解工具的特性，有选择、有针对性地使用，才能为自己创造一个更广阔的施展空间。

引导案例

平面构成与绘画的区别

平面构成属于设计的范畴，它的最终目的不是停留在画面上，而是应用于具体的设计项目之中。它是一个理性思考、统筹画面的思维过程。而绘画属于精神产品，更注重作者对客观世界的认识和个人观点的表现，最终目标是以画面的形式引起欣赏者的美学共鸣。平面构成虽然具有抽象的艺术形式，但并没有完全跟随抽象艺术的理论基础，不是用主观化艺术符号表达对宇宙的认识，更不具有特别深刻的表现主义意义，它只是借鉴了抽象绘画的外在形式与组合方式，来塑造具有艺术特质的形式美学形象。

目前，绘画是具有明显个人意识、蕴含精英特质的艺术活动。绘画作品只需从根本上表达作者心中的真理，表达作者的美学情绪，它的深刻内涵和画面特质在短时间内可以不被大众理解。平面构成则是指向普通民众的美学形象，必须随时能让欣赏者感觉到画面的形式美感，并在最短的时间内引起大众的美感共鸣。平面构成是用艺术本身的造型元素(如点、线、面)，在塑造形式和美学形象上创造新的美学秩序。绘画是用艺术形象传递自然、现实或哲学观点并给人以美的享受。平面构成虽然与传统绘画有诸多重要区别，但它毕竟还是一种二维

图形艺术形式，没有脱离艺术的本质，同样具有艺术的审美特质。它是纯艺术与理性设计的中间状态，是一种为设计做准备的艺术桥梁。

案例分析： 图2-1所示是毕加索的《牛的变形过程》。毕加索最初画出的是一头膘肥体壮的公牛，紧接着他又画出第二稿和第三稿，那头牛仍是体态丰满。他一张接一张地画下来，但是那头牛却变了模样，变得越来越小、越来越瘦……最终版，牛的所有不关键的元素都被舍弃。

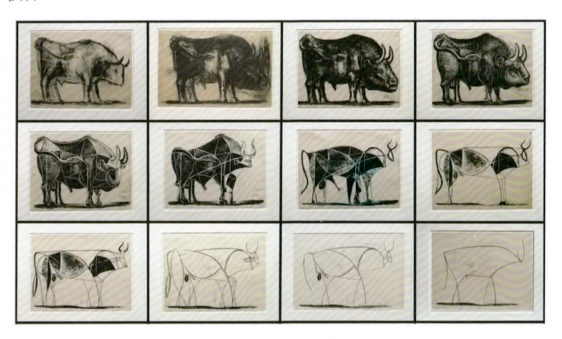

图2-1 毕加索的《牛的变形过程》

第一节　概念元素

在艺术中，最基本的就是点、线、面的概念，点、线、面到底是什么？点、线、面的概念是谁提出来的呢？该怎样运用点、线、面呢？

什么是点、线、面？

点、线、面是几何学里的概念。点是宇宙的起源，它是最基本的组成元素，通常被看作零维对象；线被看作一维对象；面被看作二维对象。点动成线，线动成面。

一、点：细小的痕迹

点是所有图形的基本构成形式。在构成中，点与点形成了整体关系，每个点最终形成了线，也形成了面。

在设计中，点具有张力，映射出一种扩张感，点是力的中心。单独的点具有强烈的聚焦作用；对称排列的点给人以均衡感；连续的、重复的点给人以节奏感和韵律感；不规则排列

的点给人以方向感和方位感。

点可以按照规则的形式和自由的形式进行组合，创造出众多不同的视觉效果。

案例分析：图2-2所示是草间弥生的《南瓜》。《南瓜》没有刻意地描摹勾勒主体物的边缘外形，草间弥生通过背景和主体物之间亮暗色彩的对比和对波点大小的合理把握，使主体物的外部轮廓更清晰，也使得庞大的画面不会产生混乱和繁杂之感。草间弥生用这些元素来改变固有的形式感，在自己的作品中极力营造出了一个无限延伸的空间，让置身其中的观众无法确定真实世界与魔幻世界之间的边界。

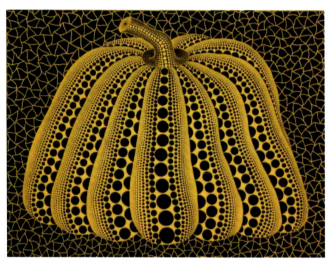

图2-2　草间弥生的《南瓜》

案例分析：图2-3所示是康定斯基的《圆之舞》，透明的圆形色块在黑色的空间里，宁静地互相擦肩飘过。这幅画是由许多大小不等、颜色不同的圆点组合、重叠而成。每个圆点都在画面中发出自己的声音，又在相互关系中制约与协调，构成一曲主次分明的点的旋律。画面通过抽象的符号——点的排列，传达出元素的内在力量，达到和谐统一。

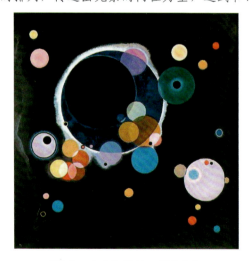

图2-3　康定斯基的《圆之舞》

案例分析：图2-4所示是点的构成。图中用不同形状的点构成了不同风格的画面。

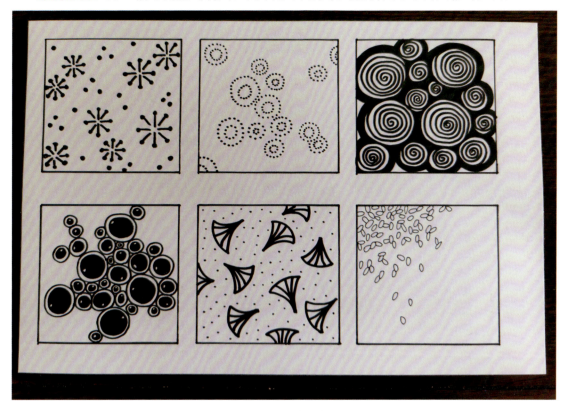

图2-4　点的构成

二、线：点动成线

线是点移动的轨迹，线在空间里是具有长度和位置的细长物体。线有曲直、粗细之分。各种线的形态不同，也就具有了不同的个性和特征，如直线具有男性特征，有力度，稳定性强，给人以平稳、安定的感觉。直线又分为水平线、垂直线和斜线。水平线具有静止、安定、平和的感觉；垂直线具有严肃、庄重、高尚等性格；斜线具有较强的方向性和速度感。曲线具有女性特征，活泼、浪漫，充满动感，给人以丰满、优雅的主观感受。粗线有力度，厚重感强；细线秀气、灵动，显得轻松、活泼。

在构成设计中，线是最具情绪化和最具表现力的视觉元素。不同类型的线通过不同的方式组合在一起，会产生不同的视觉效果。

案例分析：图2-5所示是吴冠中的《春风又绿江南岸》。吴冠中先生非常善于把一些具象的实物变抽象，简化繁杂的对象，从复杂纷乱的自然元素中提取出这些形式要素，从而加强了中国水墨画的线的运用并结合了西方艺术特有的色彩。他不单单追求线条入画的效果，更加重视用线条表达感情。

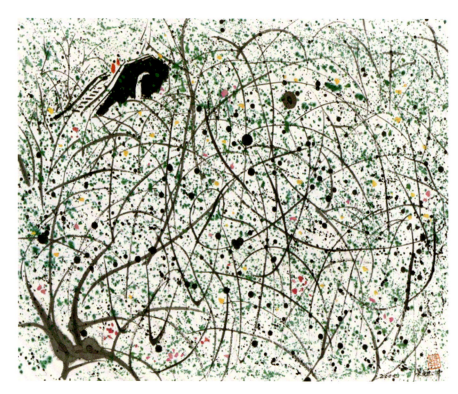

图2-5 吴冠中的《春风又绿江南岸》

案例分析：图2-6所示是康定斯基的《构成八号》。康定斯基的绘画在结构上是富有动势的，由三角形、圆形形成的点、面以及不稳定的斜线，与几何线条形成对比，忽隐忽现地互相作用，理性地阐释画面的架构。

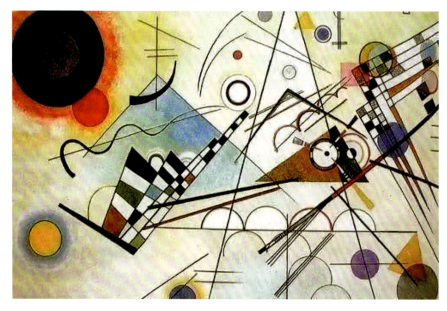

图2-6 康定斯基的《构成八号》

案例分析：图2-7所示是线的构成。

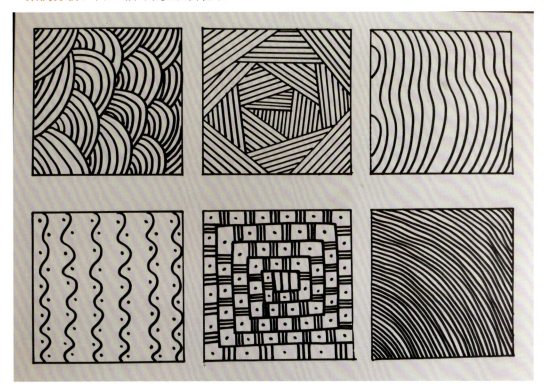

图2-7 线的构成

三、面：线动成面

无数的点和无数的线形成了面：点堆积之后形成了面，封闭的线也形成了面。点、线、面结合最后成了图形。面有大小、形状、色彩和肌理四个组成要素。面主要有四类：直线型、曲线型、自由型和偶然型。

面的主要形态有规则面和不规则面。规则面主要是圆形及各种规则的几何图形，这种图形的特点是给人以简洁、安定、井然有序的感觉。不规则面则给人以随意、自由的感觉。

在平面上，最先吸引人视觉的形象被称为"图"，在"图"周围的空间形象被称为"底"。图的形象被称为正的形象，底的形象被称为负的形象。在具体的设计中，一方面，我们要主动地控制图和底之间的关系，从而修正、完善方案；另一方面，巧妙地利用错视的视觉诱导，为作品增添意趣和神秘感。

案例分析：图2-8所示是康定斯基的《甜蜜的契机》，在浅蓝色的背景上，一个金黄色的大矩形熠熠生辉，其上点缀着色彩丰富的圆形和线条。大矩形中有一个黑色的正方形，里面的"气泡"貌似正在沸腾。此外，画面中心附近的小圆点似乎穿透了画布。灵动的色彩、纯粹几何形状的运用、线条和形状的平衡，所有这一切都像复调音乐一样，将相互冲突的颜色和形状融合在了一起。

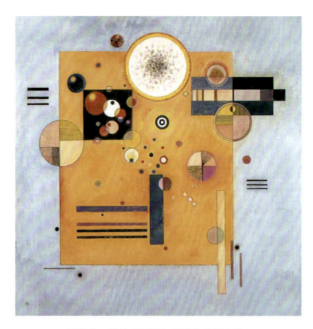

图2-8 康定斯基的《甜蜜的契机》

案例分析：1913年，马列维奇画出了著名的《白底上的黑色方块》，如图2-9所示。这是至上主义的第一件作品，标志着至上主义的诞生。马列维奇在一张白纸上用直尺画上一个正方形，再用铅笔将其均匀地涂黑。这一极其简约的几何抽象画，于1915年在彼得格勒的"0、10画展"展出，引起了轰动。观众们在这幅画前纷纷叹息："我们所钟爱的一切都失去了……我们面前，除了一个白底上的黑方块以外一无所有！"不过在马列维奇看来，画中所呈现的并非是一个空洞的正方形，它的空无一物恰恰是它的充实之处，有着丰富的意义。

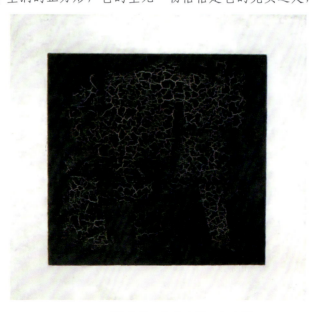

图2-9 马列维奇的《白底上的黑色方块》

案例分析：图2-10所示是面的构成。

图2-10　面的构成

所有的艺术都有自身的语言，而绘画艺术的构成主要就是点、线、面、体、色彩及肌理等。和谐的点、线、面关系，灵活而到位地运用了点、线、面元素，能够呈现出非常惊人的画面。

案例分析：图2-11所示是点、线、面组合。

图2-11　点、线、面组合

就像汉字的基础是拼音一样，音乐的基础是音符，有了这些构成要素才形成音乐。对于绘画和设计来说，点、线、面就是画面的基础，无论是何种技法，画面中最基本骨架点、线、面元素是不会变的。

点、线、面不仅存在于绘画中(点、线、面是设计里的主要设计语言)，还存在于摄影等所有的艺术形式中，甚至我们的生活，都可以用点、线、面解读。

> **知识小贴士**

康定斯基在《点线面》一书中论述了自己的主张。点、线、面等绘画元素的几何形态是具有其基本的美学含义的,线条是最简洁但信息量最丰富的形式。这些美学含义即所谓的"内在声音"。康定斯基对每一种元素都从外在和内在两个方面进行了分析。外在而言,是元素的形态;内在而言,元素不是形态的本身,而是活跃在其中的内在张力,如线条的灵魂在于其张力。

第二节 基本形

一切用于平面构成中最基本的视觉形象组合的单元形通称为基本形。基本形由一组相同或相似的形象组成,具有面积、大小、色彩、形状和肌理的视觉感。点、线、面是构成基本形的元素,同时也可以是基本形。因此,基本形是相对而言的,它强调的是单元和整体的关系。

几何学中的基本形是指点、线、面、体等这些能有效刻画复杂数学世界的图形,一般可以分为立体基本形和平面基本形。平面构成中的基本形有其特殊意义。有学者认为,平面构成中的基本形是指最基本的造型要素按照相加、相减、重叠、透叠等平面构成规律组合而成的,用于进行平面构成的基础图形。但是,平面构成中也必须包括很多自然形态,这些自然形态本身就具有自己独特的形式美感,不是人们对点、线、面的有意识的加工,同样可以作为平面构成的基础图形来使用。点、线、面本身同样具有其独特的审美特性,也是平面构成的基本单位。所以,对于基本形的定义还是以基本形的功能特点对其进行解释为好。我们认为,平面构成中的基本形是相对于骨骼的画面分割、形式内涵、秩序规律特征而言,获得的具有明确图形要素,准备用于平面构成设计之中的所有单位图形都可称为基本形。设计者通过对这些单位图形(即基本形)在骨骼框架下进行形式美学设计得到理想的、具有独特形式美感的平面构成艺术作品。

当两个以上的基本形相遇时,会产生多种不同的形的关系,总体上分为分离、相遇、重叠、透叠、差叠、联合、减缺、重合八种基本形式,如图2-12所示。我们可以根据基本形之间的关系来设计新的形象。

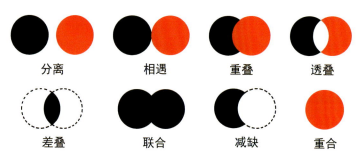

图2-12 基本形之间的关系

(1) 分离：形象与形象之间存在着一定距离，彼此独立，互不干扰。

(2) 相遇：两个形象的边缘相互接触。

(3) 重叠：一个形象覆盖在另一个形象上，从而产生两个形象之间的前后关系或上下关系，生成空间层次感。

(4) 透叠：两个形象相互交错重叠，重叠的地方被切掉，呈透明状。

(5) 差叠：两个形象相互交错重叠，重叠的地方被保留。

(6) 联合：形象与形象之间相互交错重叠，彼此融合形成一个新的整体形象。

(7) 减缺：不可见形象覆盖在可见形象上，保留没有被覆盖的形象，所留下的剩余形象为减缺的新形象。

(8) 重合：两个形象完全重合在一起。

第三节 骨骼设计

一、骨骼的概念

骨骼是图形构成的骨架与格式，是基本形创造、构成、编排的管束形式，用于固定每个基本形的位置。骨骼犹如人体的骨架，有一定的规律，其构成形式带有明显的秩序。它决定了构成中基本形的设置及关系，包括基本形的形状、大小、方向和位置等的变化。骨骼图如图2-13所示。

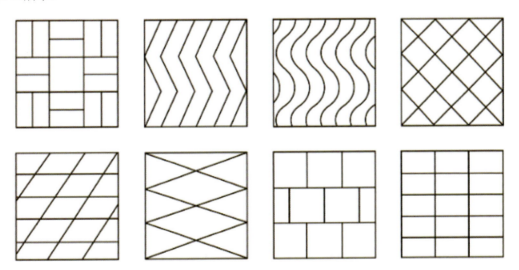

图2-13 骨骼图

二、骨骼的构成

骨骼是由骨骼框架、骨骼线、骨骼点和骨骼单位四部分构成的，如图2-14所示。

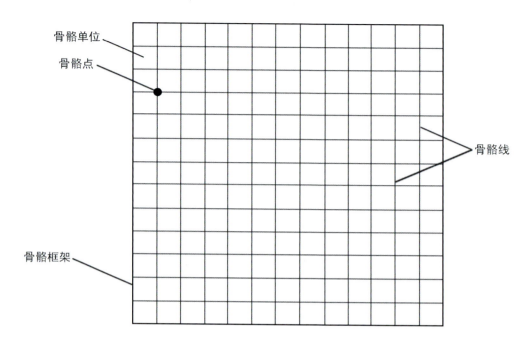

图2-14 骨骼组成

(1) 骨骼框架：构成画面形象的边框，可以是规律性的(如方形、三角形、长方形或圆形等)，也可以是不规律性的(如自由曲线、自由直线)。

(2) 骨骼线：组成骨骼框架的各种线段，可以是直线、曲线、折线等。

(3) 骨骼点：骨骼线之间的交叉点。

(4) 骨骼单位：骨骼线与骨骼点将画面空间分割成的多个小的画面空间。

三、构成中骨骼的分类

在平面构成中，通常把骨骼分为规律性骨骼、非规律性骨骼、作用性骨骼和非作用性骨骼。

1. 规律性骨骼

规律性骨骼是以数学方式构成的成严谨秩序排列的一种骨骼形式，如图2-15所示。精确严谨的骨骼线和基本形规律排列会形成强烈的重复感、秩序感，其中重复、渐变、发射、特异等骨骼都属于规律性骨骼。不同方形排列的骨骼线(曲线、直线)，会使画面产生不同的视觉效果。

2. 非规律性骨骼

非规律性骨骼是一种相对自由且无秩序排列的骨骼形式，通常没有严谨的骨骼线，如图2-16所示。基本形排列自由随意，可做大小、位置和方向的多重变化，画面轻松活泼。像密集构成、对比构成都属于非规律性骨骼。

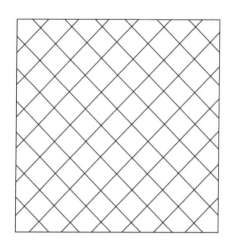 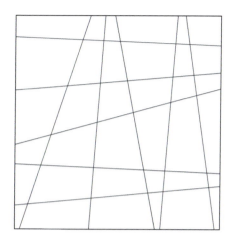

图2-15　规律性骨骼　　　　　　　图2-16　非规律性骨骼

3. 作用性骨骼

作用性骨骼是将画面分割成若干相同的空间单元，各分割单元保持独立，每个单元基本形必须控制在骨骼线内且可以自由地改变位置、方向、正负等，不可侵占其他单元，超出部分会被骨骼线切掉，基本形会产生变化，如图2-17所示。

4. 非作用性骨骼

非作用性骨骼有助于基本形的排列组织，但不作用于基本形的形状，它可以限定基本形的准确位置，即基本形放置在骨骼点上，引导形象的安排。在非作用性骨骼中，基本形的形状、大小、位置、方向不受骨骼单位空间的影响，可随意变化，构成比较灵活生动的形象。非作用性骨骼如图2-18所示。

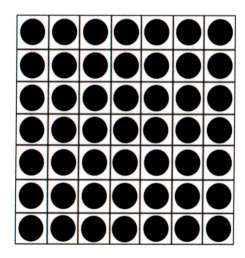 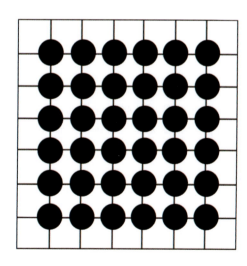

图2-17　作用性骨骼　　　　　　　图2-18　非作用性骨骼

第四节 平面构成的形式

在自然界中，生物体的组合精致且完美，如海螺的生长结构，符合数学秩序的规律性，有很强的韵律感。它显露出自然界中生物体组合的适度比例，其渐变的螺纹及其圆润舒展的蜗线，都充分体现出和谐优美的造型。植物的生长也是如此，如向日葵的葵花籽，其生长分布位置的秩序性是由小到大、从密到疏，由中心向外渐变地回转、扩散，具有优美的比例关系和较强的韵律。我们可以从自然界万物的生长规律中寻找和发现美的元素，并将其美的规律运用到平面设计中，使作品更具生命力。

一、重复构成

重复构成是指在同一平面中以相同的基本形反复出现两次或两次以上的构成形式。基本形就是构成图形的基本单位，可以是一个点、一段线或一个其他形状。重复构成常常依赖骨骼的重复来表现。

重复构成可以强化图形的视觉印象，形成强烈的节奏感、秩序感和韵律感，并使图形具备高度的协调性和整体性。

案例分析：图2-19、图2-20所示为重复构成作品。任何形态都可以作为基本形来变化，各种形态，如直线形、曲线形、抽象形、具象形、文字、符号、图像都可以作为基本形重复出现。重复构成的目的不是要完成这个形式和步骤，而是要在重复的过程中发现新的形态，从而给观者新的视觉感受。

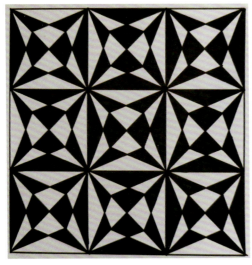
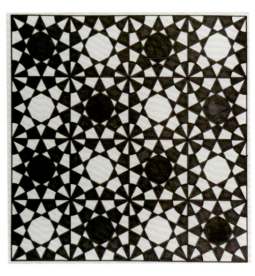

图2-19　重复构成(1)　　　　图2-20　重复构成(2)

案例分析：图2-21所示是重复构成在设计中的应用。人们在生活中运用重复构成设计和创造了多种形式的美，丰富了人们的物质生活和文化生活。

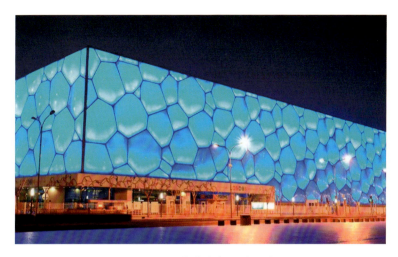

图2-21　国家游泳中心(水立方)

二、近似构成

近似构成是指由相似之处的基本形组合在一起的构成形式。近似构成中的基本形在形状、大小、色彩和肌理等方面有着共同的特征，呈现出多样化的统一。近似构成是重复构成的轻度变化，可以弥补重复构成单调、呆板的弱点，使形象更加活泼、生动。

近似构成是由若干个相似的基本形组合排列构成，以基本形的近似变化来体现，近似构成中没有完全一样的基本形。近似构成通常是以一个基本形为依据，设计出各种相似度很高的基本形。

案例分析：图2-22、图2-23所示为近似构成作品。基本形的近似程度虽然可大可小，但是如果近似的程度过大，就容易产生重复的乏味感；如果近似的程度较小，又容易破坏整体的统一感，显得凌乱分散。适当的变化，既可以保持基本形的整体统一感，又可以增加设计效果。总而言之，平面构成中的近似构成要让人感觉到基本形之间有着相同的属性。

图2-22　近似构成(1)

图2-23　近似构成(2)

案例分析：图2-24所示为近似构成在设计中的应用。这是一组不同的App启动图标，虽然都是手机应用，但其功能、定位各不相同。看似没有相同的地方，但是每个图标的外轮廓都遵循iOS的规范，也就是宽高比例为1∶1，圆角矩形的圆角半径都是相同的。在同一平台下，各种启动图标的规范都是一致的。所以，这些图标虽不尽相同，但都有共同的特点，在iOS平台中不会显得凌乱不堪。

图2-24　App启动图标

三、渐变构成

渐变构成是指基本形按照一定的规律进行渐次变化，并演变成新的形象的构成形式。渐变构成是一种规律性强、富有节奏感和韵律感的构成形式，有大小渐变、方向渐变、位置渐变、形状渐变、色彩渐变等形式。渐变构成可以强化图形的秩序感，使画面产生一定的空间感，使得画面更加生动，且富有变化。

同近似构成相比，渐变构成有着较强的规律性，其渐变程度的大小决定渐变画面的效果，渐变的程度过大，速度过快，会失去渐变特有的规律效果，产生不连贯和跳跃感；而渐变程度过小，速度过慢，则无"变"的特质，容易产生重复感。

案例分析：图2-25、图2-26所示为渐变构成作品。渐变是一种规律性的变化，能给人带来很强的节奏感和视觉趣味性，渐变不仅可以让画面丰富，而且还具有很强的视觉冲击力。有效地运用渐变，可以使画面变得更加耐看。

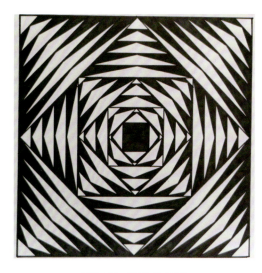

图2-25　渐变构成(1)　　　　　　　　图2-26　渐变构成(2)

案例分析：图2-27所示是渐变构成在设计中的应用，从图中我们看到一个大而有限的圆周中有无数蝴蝶正在不断地沿着边缘逐渐靠近圆中心，当蝴蝶越来越靠近圆中心时，它们的数量就会越来越多，但与此同时，它们也会变得越来越小，最终消失在我们的视线中。

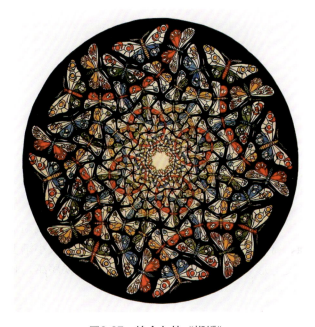

图2-27　埃舍尔的《蝴蝶》

四、特异构成

特异构成是指在一种较为有规律的形态中进行局部突变的构成形式。特异构成突破了规范而单调的规则构成的局限，可以有效地强化视觉中心，引起强烈的感知效果。特异构成主

要有形状特异、大小特异、方向特异、色彩特异、位置特异等表现形式。

特异的差异是由对比而来的，小部分的个体的形态或秩序突变，会使人在视觉上受到刺激，形成新的视觉焦点，以营造新奇的、令人振奋的视觉效果。但要把握好特异的差异度，过小则形不成特异效果，会被规律淹没；过大又会变化过强，失去整体平衡。并且特异变化的基本形也不宜过多，过多则减弱特异效果，形不成视觉冲击力。

案例分析：如图2-28、图2-29所示，在一定数量的重复构成或近似构成的基本形中，出现了一部分变异的特异形状，它们往往也是具有某些微妙变化的特异形状，以此来形成画面的明确对比，增加趣味性，吸引视觉焦点，达到艺术设计表现的目的。

图2-28　特异构成(1)

图2-29　特异构成(2)

案例分析：图2-30所示是华裔女艺术家李宝仪(Bovey Lee)的剪纸艺术作品。她是美国宾夕法尼亚州的剪纸艺术家，其作品取材多为日常生活中的所见所闻，给人非常亲切的感觉。该作品材质以中国宣纸为主，通过数码作图和手工雕刻相结合而成，作品细腻、逼真。该作品采用特异手法突出表现主体物，体现了设计师的创作思想。

图2-30　李宝仪的剪纸作品

五、发射构成

发射构成是指基本形以一点或多点为中心向四周散发的构成形式。发射构成是渐变构成的一种特殊表现形式，具有强烈的视觉效果，能产生光学的动感和交错的时空感。发射构成主要有向心式发射、离心式发射、同心式发射和多心式发射四种表现形式。

发射构成在视觉上给人一种眩晕、闪亮的效果，与周围环境形成对比，具有强烈的层次感和空间感。发射的不规律性也可以产生一定的律动感，可对主要元素起强调的作用，容易吸引人们的视觉注意力，具有强烈的视觉冲击力。

案例分析：如图2-31、图2-32所示，基本形的重复与渐变构成了发射的图形，使整个画面具有立体感和动感。

图2-31　发射构成(1)

图2-32　发射构成(2)

案例分析：图2-33所示为Queensberry品牌的果汁广告设计。如何让自己的产品在水果饮料大军中脱颖而出，Queensberry品牌饮料有自己的独特之处。苹果、樱桃、石榴等超多水果，超级融合，以此为出发点设计的系列广告采用发射构成手法，将众多水果由小到大表现出来，强烈的色彩、奇异的构成效果给人们带来强烈的视觉冲击力。

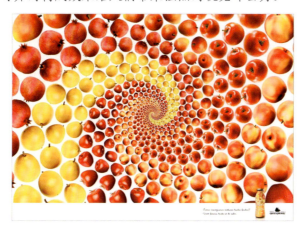
图2-33　Queensberry品牌果汁广告设计

六、密集构成

密集构成是指通过基本形的大小、多少和疏密的自由变化来组成画面的构成形式。密集构成是一种自由的构成形式,主要通过点、线、面的集中与分散来排版画面构图,使画面主次分明、虚实得当。

此外,为了加强密集构成的视觉效果,也可以使基本形之间产生复叠、重叠和透叠等变化,以加强构成中基本形的空间感。

案例分析：图2-34、图2-35所示为密集构成作品。密集构成是组织图形的一种手法,密集在运动中进行。图中疏密变化、实与虚的处理,形成了生动的效果,动感较强。

图2-34　密集构成(1)

图2-35　密集构成(2)

案例分析：图2-36所示为哈雷摩托车创意广告设计,该设计把哈雷摩托车拆成单个的零件以自由密集的方式拼成了人像,寓意每个拥有者为哈雷机车注入了灵魂。

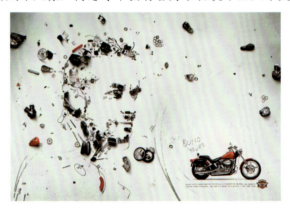

图2-36　哈雷摩托车创意广告设计

七、对比构成

对比构成是指通过基本形的形状、大小、方向、位置、色彩和肌理的对比变化来组成画

面的构成形式。对比构成是较之密集构成更自由的构成形式,可以使画面更加生动,且变化丰富。

对比构成虽可以调节并增强设计作品的视觉效果,增强作品的视觉冲击力和感染力,但不可过度表现,仍应融于协调以保持画面的均衡,以免过于生硬、唐突。

案例分析:如图2-37、图2-38所示,直与曲、多与少、大与小、强与弱、虚与实等不同因素之间有着有趣而强烈的对比效果。

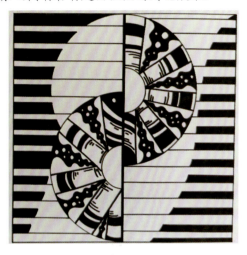

图2-37　对比构成(1)

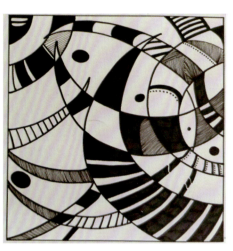

图2-38　对比构成(2)

案例分析:图2-39所示为JBL降噪耳机创意广告设计。对比构成是设计中常用的一种表现形式,是在画面中同时放置互为相反因素的事物,使它们各自的特点更加鲜明突出,旨在把艺术作品中所要描绘的事物及物质的特殊性质和突出方面着重表现出来,有助于把事物的特点更鲜明突出地表现出来,给观赏者留下深刻印象,给画面制造有趣的看点。

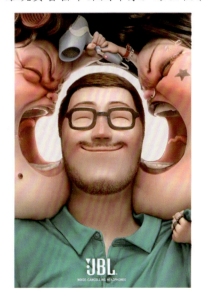

图2-39　JBL降噪耳机创意广告设计

八、肌理构成

肌理构成是指通过基本形的纹理和质感的变化来组成画面的构成形式。肌理构成具有一种特殊的材质美感和装饰韵味，可以使画面更加活泼、生动、自然。肌理构成可利用照相制版技术、描绘法、喷洒法、熏炙法、擦刮法、拼贴法、浸染法、印拓法等多种方法进行制作。

不同的肌理会给人带来不同的感觉，包括粗糙感、光滑感、干感、湿感、软感、硬感、有规律感、无规律感、有光泽感、无光泽感等。

案例分析：图2-40、图2-41所示为肌理构成作品。不同的肌理表现出不同的物质，而每一种物质都给人以不同的心理感受。虽然并不是所有的肌理都是美的，但人们需要各种肌理的存在，需要高雅、珍贵、精细、柔和的肌理，需要坚挺、平实、朴素、洁净的肌理，也需要古老、华丽、朴实的肌理，还需要新颖、神秘、简明、现代的肌理。只有重视以上这些视觉上的需要，才能满足千变万化的设计需求。

图2-40　肌理构成(1)　　　　　　　　图2-41　肌理构成(2)

案例分析：图2-42所示为AUCMA冰箱创意广告设计，通过肌理置换，非常生动地诠释了冰箱优良的保鲜功能。

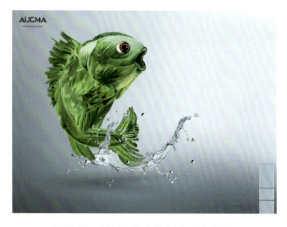

图2-42　AUCMA冰箱创意广告设计

知识小贴士

扎染是中国一种古老的纺织品染色工艺，大理叫它为疙瘩花布、疙瘩花。《资治通鉴》备注中详细地描述了古代扎染的过程："撮揉以线结之，而后染色，既染，则解其结，凡结处皆原色，余则入染矣，其色斑斓。"其加工过程是将织物折叠捆扎，或缝绞包绑，然后浸入色浆进行染色，染色使用板蓝根及其他天然植物，故对人体皮肤无任何伤害。扎染中各种捆扎技法的使用与多种染色技术结合，染成的图案纹样多变，具有令人惊叹的艺术魅力。扎染在中国约有1500年的历史。

案例分析： 图2-43所示为扎染作品。扎染是采用针、线等工具将织物根据自己的喜好扎紧，然后染色。由于扎紧处染料无法渗透，所以拆线后便形成了各种图案。

图2-43　扎染作品

我们学习平面构成的目的是培养学生对形的敏感力和造型力，最终目的是培养学生的创新思维和创造力。

具体而言，通过学习及研究平面构成中的点、线、面等形态元素在二维空间中的构成，能够了解新的造型观念，掌握构成形式在平面设计中的实际应用，在一定程度上锻炼了学生观察能力、理解分析能力、审美能力、表现能力以及创造能力，并以此为基础深入探讨各类设计。

1. 平面构成的基本元素有哪些？
2. 什么是基本形？什么是骨骼？
3. 平面构成的构成形式有哪些？

1. 点、线、面构成作业一张(尺寸为20 cm×20 cm)。
2. 根据重复构成原理制作一张重复构成的设计(尺寸为20 cm×20 cm)。
3. 根据近似构成原理制作一张近似构成的设计(尺寸为20 cm×20 cm)。
4. 根据渐变构成原理制作一张渐变构成的设计(尺寸为20 cm×20 cm)。
5. 根据特异构成原理制作一张特异构成的设计(尺寸为20 cm×20 cm)。
6. 根据发射构成原理制作一张发射构成的设计(尺寸为20 cm×20 cm)。
7. 根据密集构成原理制作一张密集构成的设计(尺寸为20 cm×20 cm)。
8. 根据对比构成原理制作一张对比构成的设计(尺寸为20 cm×20 cm)。
9. 利用不同的方法制作一张肌理构成的设计(尺寸为20 cm×20 cm)。

要求：作品制作整洁、美观，注意要学会多个方案的分析比较，使画面能体现出形式美原则，也体现出创意感。

[1] 蒂莫西·萨马拉.设计元素：平面设计样式[M].南宁：广西美术出版社，2008.
[2] 艾伦·斯旺.英国平面设计基础教程[M].上海：上海人民美术出版社，2004.

第三章

色彩构成

设计构成

学习目标、意义

- 了解色彩的基本原理及来源。
- 掌握色彩的基本元素。
- 了解色彩混合的规律及表现形式。
- 掌握对色彩的心理联想、抽象联想的表达,更好地理解色彩的性格与情感含义。
- 掌握色彩对比与调和的规律。

学习要点

- 重点掌握色彩构成的基本元素——色相、明度和纯度。
- 了解色彩的启示和设计联想。
- 掌握色彩对比与调和的处理办法。

知识小贴士

彩虹,又称天虹,简称虹,是气象中的一种光学现象,如图3-1所示。当太阳光照射到空气中的水滴时,光线就会被折射及反射,从而在天空上形成拱形的七彩光谱,在雨后较常见。彩虹形状弯曲,色彩艳丽。中国对于七色光的最普遍的说法是(从外至内):红、橙、黄、绿、青、蓝、紫。

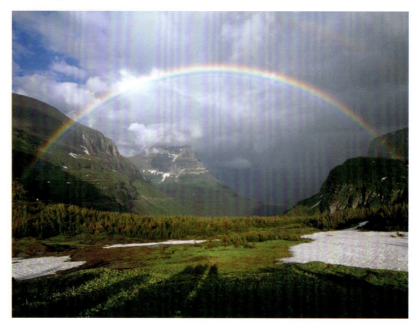

图3-1　彩虹

 引导案例

1666年，牛顿在剑桥大学的实验室里把太阳光从小缝引进暗室，通过三棱镜在屏幕上显现出一条红色、橙色、黄色、绿色、青色、蓝色、紫色的彩带，它们按彩虹的颜色顺序排列，这种现象被称为光的分解，形成彩带称为光谱，如图3-2所示。光谱现象的出现验证了太阳光是由光谱中的色构成的。七色光谱的颜色分布有一定的顺序，这种顺序与颜色的波长有关，人们按照这个顺序制作出了色相环，进一步确定了色彩的基本规律。

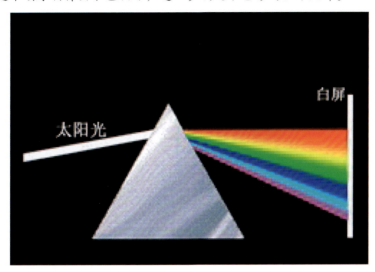

图3-2　牛顿的七色光谱

第一节　色彩的基础知识

色彩构成是从物理、生理和心理的角度，从审美的多重属性出发，系统地论述了色彩的基本理论，把自然界中和生活中纷繁复杂的色彩现象还原成最基本的色彩要素，利用色彩的属性指导色彩实践，按照一定的法则进行色彩的组合与搭配，使人们对色彩的感觉由直觉提升到更科学、更宽广的色彩审美领域，最终创造出有新意、有理想的色彩关系，并能在专业设计中灵活运用色彩理论和方法，取得符合功能和审美的色彩设计。色彩构成是纯粹的基础性的理论和实验性学习，是遵循科学与艺术的内在逻辑而对色彩进行创造性和理想化设计的组合，是具有表现性的色彩运用，视觉形态多呈现主观的、抽象的、单纯的品貌特征。色彩构成注重的是按色彩的基本理论和审美规律、法则进行一定内容的组合训练。

一、色相

色彩最明显的特征是色彩的相貌和主要倾向，也指特定波长的色光呈现出的色彩感觉。每种颜色都有自己独特的色相，以区别于其他颜色。例如，红、橙、黄、绿、青、蓝、紫等。

案例分析：图3-3所示是按照可见光谱的色彩排列顺序，依次作出它们的过渡色，形成的12色相环。

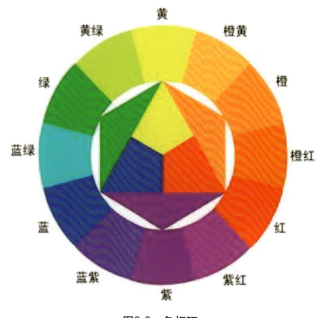

图3-3　色相环

案例分析：图3-4所示为把各种颜色的女士高跟鞋按照色相环的顺序依次排列形成具有创意、富含趣味性的色相环图。

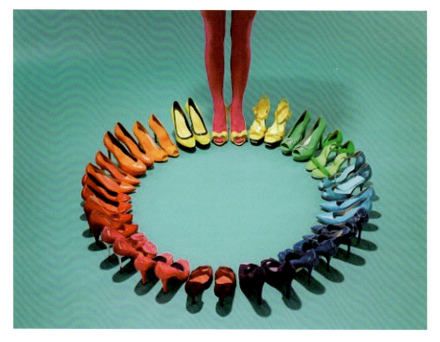

图3-4　创意色相环

案例分析：图3-5所示为24色相环。在12色相环的基础上，多作出了一些过渡色，就可以形成24色相环。

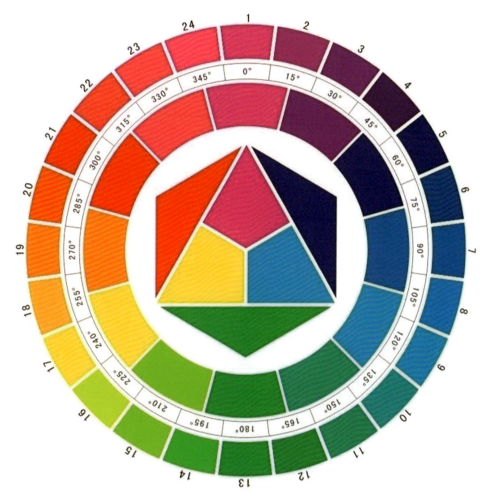

图3-5　24色相环

二、明度

明度是指色彩的明暗程度，即色彩的深浅程度。明度的强与弱是由反射光的振幅决定的，振幅大，明度强；振幅小，明度弱。色彩的明度有两种情况：一种是同一色相的不同明度，如同一颜色在不同强度的光线下照射，明度会产生不同的变化，强光照射下的显得明亮一些，弱光照射下的显得灰暗一些。同一色相如加白色、黑色，也由于其反射度受到影响而产生各种深浅不同的明暗层次。另一种是由于反射光线的强弱，也有不同的明度差异。从色相上看，黄色处于可见光谱的中心位置，是视觉感受最适应的，视知觉度高，色彩的明度也最高。紫色处于可见光谱的边缘，视知觉度低，色彩的明度也最低。红色、绿色两色为中间明度。从色相环的顺序排列中就能明显看出，明度的变化是由黄到紫呈现的不同明度变化。

案例分析： 图3-6和图3-7所示是12色相环的明度推移变化。在12色相环的基础上，依次加白和加黑，让每个色相都有明度上的渐变，或明度慢慢加强，或明度慢慢减弱。

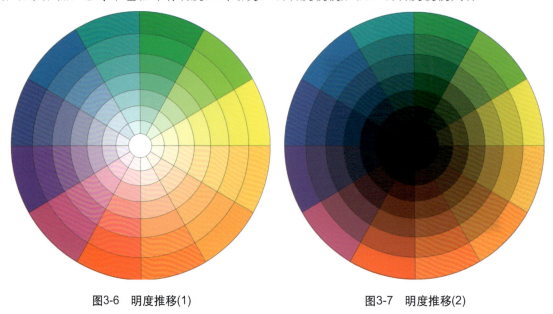

图3-6　明度推移(1)　　　　　　　　图3-7　明度推移(2)

无彩色中，最高明度为白色，最低明度为黑色，灰色居中。通常，有彩色系的明度值参照无彩色系的黑白灰等级标准，任意彩色可通过加白和加黑得到一系列有明度变化的色彩。

案例分析： 图3-8所示是由白色到黑色依次渐变得出的9个明度色阶，接近黑色的3个色阶为暗色调，称为低明度；接近白色的3个色阶为亮色调，称为高明度；中间的3个色阶为灰色调，称为中明度。

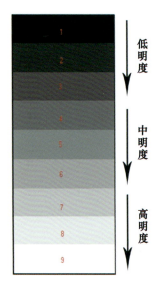

图3-8　明度色阶

三、纯度

纯度(彩度)是指色彩的饱和度或纯净程度,也指一种色彩中所含该色素成分的多少,含的色素成分越多,纯度就越高;含的色素成分越少,则纯度就越低。有彩色的各种色都具有纯度,无彩色的纯度为零。

案例分析:图3-9所示是由灰色到红色依次渐变得出的9个纯度色阶,接近灰色的3个色阶为灰调,称为低纯度;接近红色的3个色阶为鲜调,称为高纯度;中间的3个色阶为中调,称为中纯度。

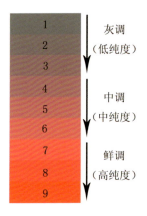

图3-9　纯度推移(1)

案例分析:图3-10所示是各个色相的纯度推移变化。依次给各色相加入不同分量的灰色,可以出现渐变的效果。

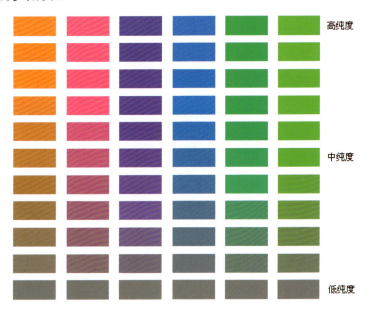

图3-10　纯度推移(2)

案例分析： 图3-11所示是红色色相的纯度推移变化。给红色色相加入不同分量的白色，可以使红色逐渐变成白色。红色的纯度在慢慢地降低，但是明度却在慢慢地提高。

图3-11　纯度推移(3)

降低纯度的方法如下。
(1) 加入白色，加入得越多，纯度越低，趋向亮色。
(2) 加入黑色，加入得越多，纯度越低，趋向暗色。
(3) 加入灰色，加入得越多，纯度越低，趋向灰色。
(4) 加入互补色，加入得越多，纯度越低，趋向浊灰色。

第二节　色彩混合

色彩混合是指由两种或两种以上的色彩相混合而产生新的色彩。在色彩混合的过程中，首先要认识三原色，并在此基础上了解色彩混合的原理，科学地掌握色彩混合中的色光混合、颜色混合和空间混合的基本内容。

一、原色

色彩中不能再分解的基本色称为原色。原色能合成其他色，而其他色不能还原出本来的颜色。原色只有三种，一般叫三原色。三原色又有色光三原色和颜料三原色之分。色光三原色(RGB)为红、绿、蓝，颜料三原色为红(明亮的洋红或品红)、黄(柠檬黄)、蓝(青或天蓝)。色光三原色可以合成出所有的色彩，同时相加得白色光。颜料三原色从理论上讲可以调配出其他任何色彩，同时相加得浊黑色。因为常用的颜料中除了色素外还含有其他化学成分，所以两种以上的颜料相调和，纯度就会受影响，调和的色种越多就越不纯，也越不鲜明。颜料三原色相加只能得到一种浊黑色，而不是纯黑色。

二、间色

由两个原色混合得到间色。间色也只有三种：色光三间色为洋红色、黄色、青色(湖蓝色)，有些彩色摄影书上称为"补色"，是指在色环上与原色成互补关系。颜料三原色即橙、绿、紫，也称第二次色。这种交错关系构成了色光、颜料与色彩视觉的复杂联系，也构成了色彩原理与规律的丰富内容。

三、复色

颜料的两个间色或一种原色和其对应的间色(红与绿、黄与紫、蓝与橙)相混合得到复色，亦称第三次色。复色中包含了所有的原色成分，只是各原色间的比例不等，从而形成了不同的红灰色、黄灰色、绿灰色等的灰调色。

案例分析：图3-12所示为原色、间色、复色的关系。第一色为原色，两个原色之间相混得到间色，两种以上的间色相混得到复色。

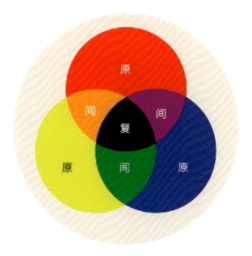

图3-12　原色、间色、复色的关系

四、混合

1. 加法混合——色光的混合

特点：色光明亮度会随着色光混合量的增加而增加。也就是两种光线相混，提高了亮度。

色光三原色光混合相加得到白光；红色光、绿色光相加得到黄色光；绿色光、蓝色光相加得到青色光；蓝色光、红色光相加得到品红色光。

2. 减法混合——色料的混合

减法混合也称减色法。其原理是：由于物体对光谱中的色光有吸收、反射作用，其中的"吸收"就相当于减去的意义。

颜色三原色混合相加得到浊黑色；红色、黄色相加得到橙色；黄色、蓝色相加得到绿色；蓝色、红色相加得到紫色。

案例分析：图3-13所示为加色混合和减色混合。两种以上的光混合在一起，光亮度会提高，混合色的光的总亮度等于相混各色光的亮度之和。在减法混合中，混合的色越多，明度越低，纯度也会有所下降。

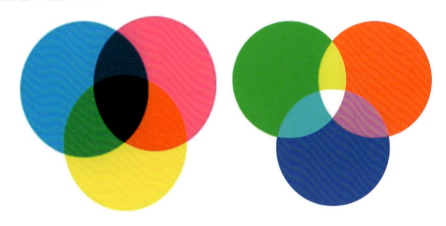

图3-13　加色混合和减色混合

3. 中性混合——用眼睛调色

中性混合是指人的视觉生理特征所产生的混合。中性混合分为色彩旋转混合和空间混合。

色彩旋转混合：如果几种色彩涂在圆盘上迅速转动，就可以看到混合起来的色彩。圆盘停止旋转后，色彩又恢复到原来的状态。

案例分析：图3-14所示是色彩旋转混合。将几块不同的色块放在电风扇里，打开电风扇，随着扇叶的快速旋转，我们就可以看到混合起来的色彩。当扇叶停止旋转后，电风扇也恢复到原来的状态。

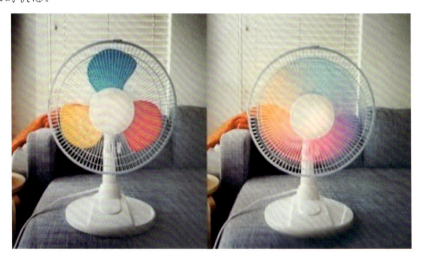

图3-14　色彩旋转混合

空间混合：将不同的颜色并置在一起，保持一定的距离观看，使其在视网膜上达到难以辨别的视觉调和效果。

案例分析：图3-15、图3-16所示是空间混合的作品。把不同大小、形状的色块并置在一起，由于空间距离和视觉生理的限制，眼睛辨别不出过小或过远物象的细节，而把各不同色块感受成一个新的色彩，以至于组成了一个新的画面。

图3-15 空间混合(1)

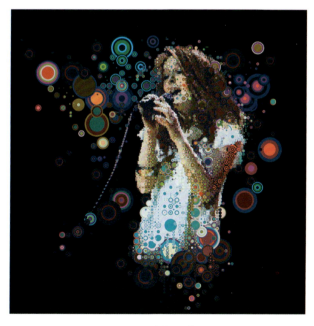

图3-16 空间混合(2)

最初运用空间混合的方法于图画中的是"新印象派",它是继印象派之后在法国出现的美术流派。19世纪80年代后半期,一群受到印象主义强烈影响的画家掀起了一场技法革新。他们不用轮廓线条划分形象,而用点状的小笔触,通过合乎科学的光色规律的并置,让无数小色点在观者视觉中混合,从而构成由色点组成的形象。

第三节 色彩心理

每一种颜色都有它特有的性格、表情和特征,并能引起人们的某种视觉联想。例如红色,是血与火的颜色,充满刺激,令人振奋,它意味着热情、奔放、喜悦、活力,给人以艳丽、成熟和喜庆的感觉。同时红色也是美满、吉祥的象征,常用于礼仪、庆典和各种民俗文化。这些视觉心理是在长期的日积月累中形成的,久而久之就固定为色彩的专有表达方式,形成色彩的象征性。

色彩视觉的联想是带有情绪性的表现,大部分色彩有其共同的象征性,但某些色彩由于受观察者年龄、性别、性格、文化、职业、民族、宗教、时代背景、生活经历等各方面因素的影响而有很大的差异。了解色彩的心理联想及象征性,有助于有效地应用色彩,设计出符合人们心理和生理需求的作品。

一、色彩的性格

1. 红色

红色的纯度最高,使人联想到太阳、火焰、血液、红旗、红花等,注目性强,对视觉的影响力最大,具有很强的号召力。红色使人感到兴奋、热情、活泼、健康、热闹、幸福、吉祥。红色也常被作为野蛮、战争、血腥的色彩象征,使人产生恐怖、紧张的心理。

红色的具体联想:血、火、太阳、红色信号灯、红旗、红花等。

红色的抽象联想:革命、勇敢、热情、吉祥、危险、喜庆等。

2. 橙色

橙色使人联想到橙汁、果实和生活中的糕点面包、油炸食品等,可以增进食欲,是餐厅设计中常用的颜色。橙色也是色彩中最响亮、最温暖的色彩,认知性和注目性很高。它既有红色的热情、开朗,又有黄色光明、活泼的性格,象征着华丽、富足、温暖、欢乐、辉煌,是青春动感的象征。

橙色的具体联想:橘子、灯光、柿子、光焰、晚霞、南瓜等。

橙色的抽象联想:收获、健康、明朗、快乐、力量、成熟等。

案例分析：图3-17所示是齐白石的《枫叶鸣蝉图》。齐白石于88岁高龄绘制此画，该作品兼工带写的笔意，红、黑映衬互托，令画面充满自然的情趣和意韵。阔笔大写意花卉与工笔细密巧妙结合，极具齐白石花鸟画中个人风格的特色。

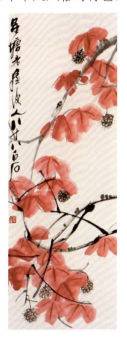

图3-17 齐白石的《枫叶鸣蝉图》

案例分析：图3-18所示是马蒂斯的《红色的画室》。这个画家的工作室空间全部被画成红色，连地面和屋顶也不例外，桌椅等则略去了固有色彩，而被处理成阴线。散落在画面各处的物什和墙上的作品看似画得轻松随意，实则是对形状、空间和色彩节奏做过精心安排的，互相之间有着有机的联系，而串起这一系列因素并使之和谐相处的关键就是画家的惯用色彩——红色。

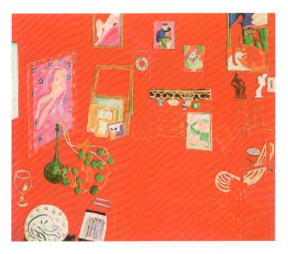

图3-18 马蒂斯的《红色的画室》

案例分析：图3-19所示是高更的《塔希提少女》。高更大量地使用自己喜欢的黄色以及橘红色，仅用一点蓝色以及绿色来陪衬，呈现了他一贯大胆的用色风格。在这幅作品中，我们感受不到高更在其他画作中的那种绝望和悲哀的情绪，或许是因为他在远离文明、远离喧嚣的环境之中，重新获得了平静和快乐。

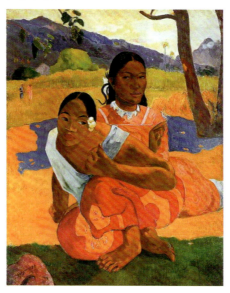

图3-19 高更的《塔希提少女》

案例分析：图3-20所示是赵令穰的《橙黄橘绿图》。这幅作于北宋徽宗年间(1082—1135)的小景山水团扇以平淡的乡间水景为之，本图对幅是宋高宗(1107—1187)草书苏轼《赠刘景文七绝一首》。画中两岸茂盛的橙橘树各结有繁密的黄、绿色果实，水渚之间则有大小椭圆卵石，色彩变化多样。临水坡岸染以青绿，再以墨笔擦染沙渚，为画面营造出了静谧情调。近岸水草繁茂，间有鹡鸰、水凫成双入对，更添生机。

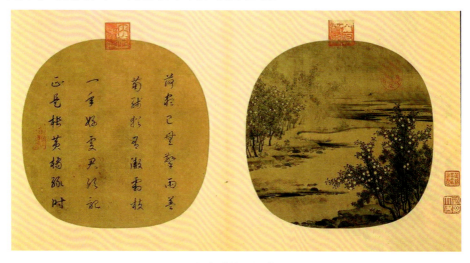

图3-20 赵令穰的《橙黄橘绿图》

3. 黄色

自然界中的花卉和果实大量地呈现出美丽而娇嫩的黄色，黄色的明度和彩度都很高，在所有色相中它的光感最强，注目性也很强，给人以光明、辉煌、充满希望的色彩感觉。同时黄色还具有柔化气氛的效果，使人产生浪漫、怀旧的情怀。室内居住空间设计常用黄色作为主色调，体现温馨、柔和的氛围。

黄色的具体联想：阳光、柠檬、香蕉、黄金、泥土、黄色信号灯等。

黄色的抽象联想：光明、希望、权威、财富、骄傲、高贵等。

案例分析：图3-21所示是维米尔的《倒牛奶的妇女》。在室内和谐的青灰色光线下，黄色上衣的亮部在冷光的影响下略带绿色倾向，衣袖、面包、筐子和桌布以不同的黄灰色、绿灰色、蓝灰色环绕着黄色与蓝色两个主色块，起到协调呼应的作用，浓重的阴影则统一了暗部的色彩。

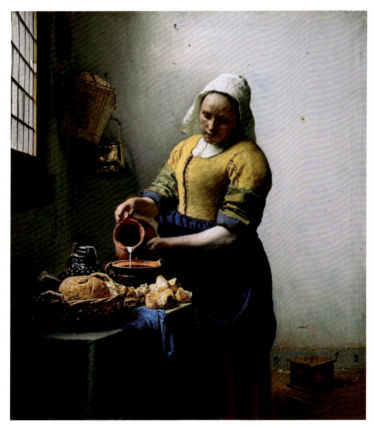

图3-21　维米尔的《倒牛奶的妇女》

案例分析：图3-22所示是故宫的金黄色琉璃瓦顶。琉璃黄主要是指古代宫廷建筑用的琉璃瓦片的色泽，是昔日帝王御居的专用地标颜色。琉璃黄象征正统、皇权、光明与辉煌，色感大气、庄严。现今故宫内高低层叠的金黄色琉璃瓦顶，在蓝天和阳光的映照下，依旧流露出源远流长的皇权色彩与恢宏的气度。

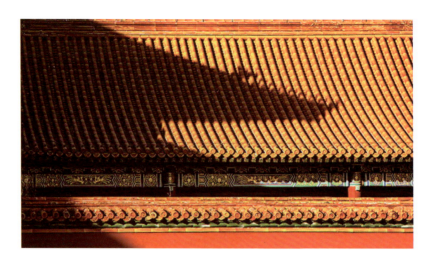

图3-22　故宫的金黄色琉璃瓦顶

4. 绿色

绿色是大自然的色彩，它具有蓝色的沉静和黄色的明朗，是最容易被人接受的颜色。绿色给人以新鲜、清爽、年轻的印象感，充满活力，体现出安全、健康、舒适、青春、成长、生命和希望的心理特征。提高绿色的明度，常带给人以宁静、清脆、爽快、典雅的心理感受；降低绿色的明度，则带给人稳定、浑厚、沉默、高雅之感。绿色应用于室内空间，可以舒缓空间的气氛，营造宁静、休闲、自然、原生态的空间效果。

绿色的具体联想：树叶、森林、邮差、草地、黄瓜、绿色信号灯等。

绿色的抽象联想：生命、和平、成长、希望、安全、青春等。

案例分析：图3-23所示是敦煌石窟的《伎乐供养菩萨》。这幅供养菩萨背后多处使用了石绿，除了少量石青和黑、白色以外，其他许多色彩几乎都已褪去，倒是风化剥落后的泥墙灰色丰富了画面色彩，形成意想不到的天人合一的效果。绿色在蓝色、黑色、灰色、白色组成的冷色中引导着主色调，呈现出翡翠般的色彩。

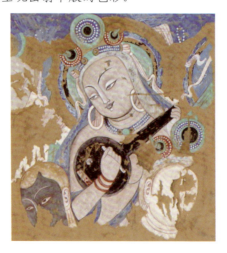

图3-23　敦煌石窟的《伎乐供养菩萨》

案例分析：图3-24所示是莫奈的《睡莲与日本式小桥》。莫奈那种捕捉瞬息万变的光影色彩的天赋实在是无人可比，同样构图的小桥流水主题曾无数次出现在他的笔下，他利用光线明度的推移使平面化的色彩构图产生合理的纵深空间，多变的色彩和笔触形成的浓密绿荫丰富而又统一，从黄到绿，由绿变蓝，再由蓝转紫，直到烘托出水面粉红色的睡莲，色彩的过渡转换是那么自然和谐而富有音乐感。

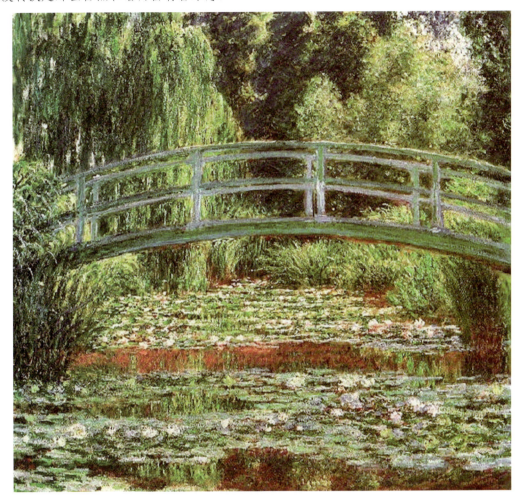

图3-24　莫奈的《睡莲与日本式小桥》

5. 蓝色

蓝色属于中性色，最直观的联想是深邃的大海和蔚蓝的天空，它具有深远、清凉、沉静、湿润、冷漠的特征，体现出理智和内敛的心理特征，与橙色和红色的热烈与激烈形成鲜明的对比，蓝色呈现出静默清高、淡然超脱的品格。现代高科技办公室和展示空间常用蓝色作为主调，代表着高科技和高效率，体现睿智，彰显个性。

蓝色的具体联想：湖水、天空、大海、宇宙、蓝莓、勿忘我等。

蓝色的抽象联想：永恒、稳重、冷静、理性、科技、博大等。

案例分析：图3-25所示是蒙克的《坐在床上的少女》。这幅作品画面的节奏次序可以从左下角的地面暖色开始，沿右手、右脚和左手臂向上，该处深蓝色裙子与白色上衣及胸脯的亮色形成强烈的明度对比，再顺着向前倾斜的上身转向画面的色彩重心，饱和的蓝色墙面与发红的肤色在这里形成冷暖与色相对比，蓬松的头发在光照下变得透明而呈金红色。

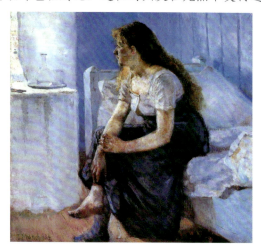

图3-25　蒙克的《坐在床上的少女》

案例分析：图3-26所示是庚斯勃罗的《蓝衣少年》。庚斯勃罗用透明罩染技法将少年全身的衣服处理成蓝色的同时，对人物的肤色和背景色彩也作了相应的调整，倾向于蓝绿色调，与服饰相协调。

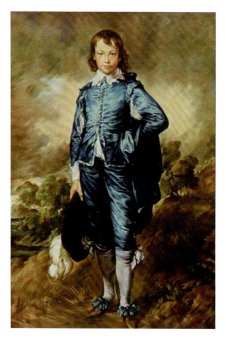

图3-26　庚斯勃罗的《蓝衣少年》

6. 紫色

紫色是珍贵、高雅的颜色，代表着高贵、庄重、奢华、浪漫和迷情。我国封建社会时期只有高官和贵妇才能穿紫服。古希腊时期紫色是国王的服装色彩。紫色容易引起心理上的冲动，给人以优雅、含蓄、妩媚之感，娱乐空间设计中常用紫色渲染空间的气氛，营造浪漫情调。

紫色的具体联想：葡萄、茄子、紫罗兰、紫丁香、紫藤、薰衣草等。

紫色的抽象联想：优雅、高贵、华丽、哀愁、梦幻、神秘等。

案例分析：图3-27所示是高更的《持花的妇女》。妇女的紫色衣服和背景的黄色在色彩明度上拉开了距离，而红色块与绿色的枝叶又形成了面积大小的差异，使补色对比看起来在变化中取得了均衡。明亮的黄色块在这里衬托出塔希提妇女黝黑的皮肤，并将前景人物统一在浓重的紫色剪影式平面中，肤色、花朵等处的黄色则不露声色地与之相呼应。

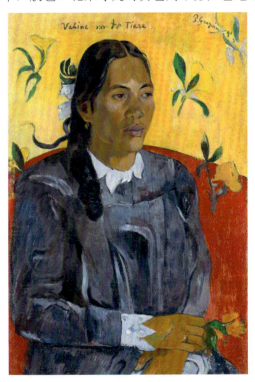

图3-27　高更的《持花的妇女》

案例分析：图3-28所示是梵高的《花瓶里的紫色鸢尾花》。这幅画描绘了一束紫色的鸢尾花，被插在一个白色的花瓶里，前后不齐的同时又向四方怒放。画面中的鸢尾花色彩鲜艳，形态优美，状如光晕，给人以愉悦的感觉。这幅画中的紫色鸢尾花，是梵高在阿尔勒医院期间创作的一系列花卉画作之一。他在医院期间，通过画画来缓解自己的精神压力和痛苦。这幅画展现了梵高独特的艺术风格和对自然的热爱，同时也表达了他内心深处的情感和思考。

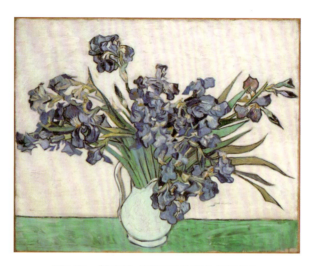

图3-28 梵高的《花瓶里的紫色鸢尾花》

7. 黑色

黑色明度最低,给人以厚实、稳重的感觉,具有一种既庄重又高贵的魅力。同时由于黑色让人联想到夜晚、死亡、厄运、罪恶和神秘的氛围,所以会给人的心理造成黑暗、悲伤和恐惧感。黑色与其他颜色组合时主要起衬托作用,使其他颜色看起来更明亮。

黑色的具体联想:头发、墨汁、夜晚、煤炭、皮肤、石油等。

黑色的抽象联想:肃穆、死亡、永久、庄重、坚实、刚强等。

案例分析:图3-29所示是毕加索的《格尔尼卡》。黑色色块、白色色块和灰色色块组成了被打碎后重新构成的形体,各种平面几何形体经过不同明度色彩和肌理的处理呈现层次与节奏,我们仿佛可以从中听见暗夜里凄厉的尖叫和爆炸引起的破碎声。虽然只是简简单单的黑与白,却再清楚不过地体现了光明与黑暗、正义和邪恶的象征。

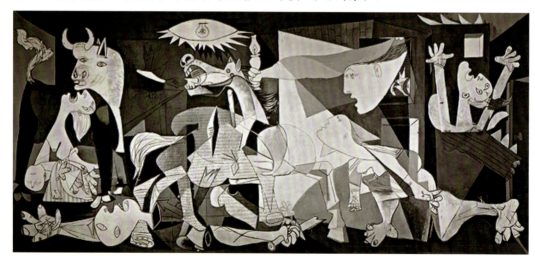

图3-29 毕加索的《格尔尼卡》

案例分析：图3-30所示是吴道子的《送子天王图》。这幅作品的描绘技法有以下几个特点：一是在画面布局上，将人物分组安排，使画面产生大小、松紧变化，而组与组之间又相互关联、照应；二是采用对比手法来烘托主题；三是画面线条极富特色，线条的轻重节奏与粗细变化，使线条具有动感与生命力；四是作品不着颜色，以"墨踪为主"，改变了传统重彩画法，为白描画、水墨画的出现与发展奠定了基础。

图3-30　吴道子的《送子天王图》

8. 白色

白色给人以光明、凉爽、单薄、轻盈的感觉，代表着神圣、纯洁、无瑕和单纯。同时，白色也具有简洁、明亮、朴素的性格。作为明度最高的色彩，白色可以使物体产生膨胀感，并能很好地衬托其他颜色。白色可以最大限度地扩大空间，在室内小空间和现代简约风格的设计中，常作为主调使用。

白色的具体联想：白雪、白云、白衣天使、面粉、婚纱、白兔等。

白色的抽象联想：纯洁、神圣、清洁、高尚、光明、淡雅等。

案例分析：图3-31所示是惠斯勒的《白色的象征1号》。白色从来都是纯洁的象征之一，惠斯勒在这幅作品中将它与少女联系起来，在他的笔下白色被处理得十分丰富，衣裙与背景布幔的白色互为衬托并自然地完成了明度的转换，脸部的肤色和背景的白色十分接近，只是用头发的暖褐色将两者区分开，而下半部地毯与兽皮的深色块又与头发相呼应，美女与野兽在这里被巧妙地用色彩的象征语言进行了对比。

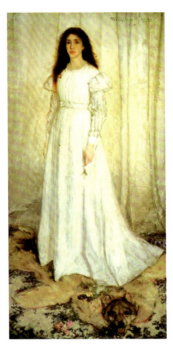

图3-31　惠斯勒的《白色的象征1号》

案例分析：图3-32所示是郁特里罗的《蒙马特圣彼得小教堂》。在这幅作品中，白色的墙、灰白色的路和灰色的天空交织出昔日巴黎蒙马特地区一片白色的静谧、朴素、简单，没有半点今日的喧嚣，画家以宗教般的虔诚，用迷人的白色画出了一种纯粹的精神色彩。

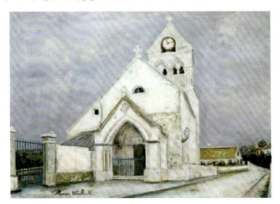

图3-32　郁特里罗的《蒙马特圣彼得小教堂》

9. 灰色

灰色介于白色与黑色之间，属于彻底的中性色，也是最被动的色彩。由于其自身没有明确的倾向，所以具有不确定因素。灰色与鲜艳的暖色搭配时，呈现出冷静的品格；而灰色与冷色搭配时，则呈现温和的品格。灰色在现代风格的室内空间中被广泛使用，营造出简约、平和的空间氛围。

灰色的具体联想：乌云、水泥、阴天、雾、钢铁、老鼠等。

灰色的抽象联想：朴素、稳重、谦逊、温和、失意、空虚等。

案例分析：图3-33所示是梵高的《咖啡馆里的女子》。这幅作品画在一个绿灰色底子上，背景上的画印证了梵高对东方绘画及色彩的兴趣，主人公衣裙的绿色与灰色和背景中温和沉静的灰绿色调极融洽。肤色的明暗转换微妙自然，头饰与桌边稳重的土红色则构成与绿灰的冷暖对比，恰到好处地形成了一种悠闲自在的气氛。

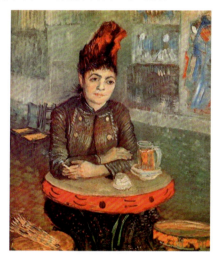

图3-33　梵高的《咖啡馆里的女子》

案例分析：图3-34所示是林风眠的《仕女》。林风眠画仕女偏爱用淡淡的灰色，或在淡墨中加入一些颜色，或在墨色上罩以淡彩，形成偏黄、偏紫或偏青的淡灰色调子，仿佛雾里看花，隔着一层纱。殊不知，这看似简简单单的淡淡灰色后面凝聚着画家融汇中西文化的多少心血，其实这高雅的灰色在某种程度上也可以说正是画家本人一生淡泊、与世无争的崇高人格的写照。

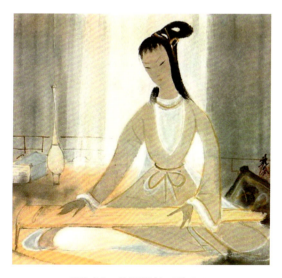

图3-34　林风眠的《仕女》

10. 金属色

金属色主要指金色和银色，这些颜色在适当的角度时反光敏锐，它们的亮度很高。由于金、银本身的价值昂贵和特有的光泽，加上封建社会被统治阶级专用，形成了辉煌、富贵、光彩、豪华、高级、珍贵的象征。金色、银色是色彩中高贵华丽的色，金色偏暖，银色偏冷，适合与所有色彩相配，并能增加色彩的辉煌，当画面中的色彩配置过于刺激或暧昧时，用金色、银色隔离和点缀能起到很好的调和作用和画龙点睛的作用。在现代设计中，高档的商品适当地加上金色、银色，更能体现它的档次和豪华感。

金属色的具体联想：金、银、铜、铂、铁、铋等。

金属色的抽象联想：富贵、权力、威严、豪华、光彩、辉煌等。

案例分析：图3-35所示是克里姆特的《吻》。画家把人物的变形处理、平面造型和金黄色的装饰色彩调子结合得天衣无缝。克里姆特还借鉴了早期宗教绘画的金箔技法，运用了大量的装饰图形和金属色彩，沥金、洒金的处理和油性颜料色彩肌理对比效果丰富。服饰上的黑色块压住了色调，使金黄色更加明亮并显得华丽高贵，将永恒的爱情主题和气氛渲染得神圣无比。

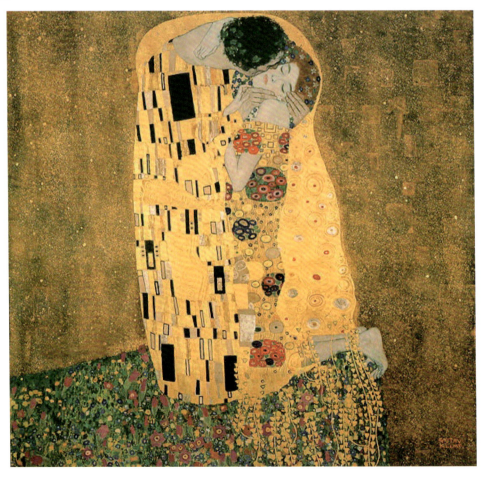

图3-35　克里姆特的《吻》

案例分析：图3-36所示是制糖厂厂主夫人阿德勒·布罗赫·鲍尔的肖像，画中人庄严端坐，眼神迷离，红唇富有美感。为配合阿德勒·布罗赫·鲍尔的华贵形象，克里姆特特别在背景及衬裙用上了灿烂的金色，更花了3年才完成画作。作品以1.35亿美元的成交价被化妆品巨头罗纳德·S.劳德收购，创下当时单幅人物肖像油画最高拍卖价纪录。

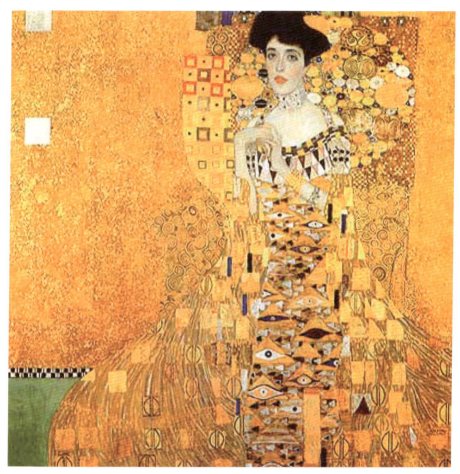

图3-36 克里姆特的《阿德勒·布罗赫·鲍尔像》

二、色彩的情感

1. 色彩的寒冷与温暖

色彩的本身并没有温度，它给人的冷暖感觉是由人的自身经验所产生的联想。比如暖色系联想到暖和、炎热、红焰，冷色系联想到冬天、夜空、大海，有凉爽的感觉。冷、暖色系是以色相为出发点的，在色环中，红、黄、橙色调偏暖，称为暖色调；蓝、蓝绿、蓝紫色调偏冷，称为冷色调。绿色、紫色为中性色，当绿色和紫色偏蓝时变为蓝绿或蓝紫，会产生冷感；当绿色偏黄时变为黄绿色，会产生暖感；当紫色偏红时变为红紫色，也会产生暖感。红色在偏蓝时为紫红，虽然处于红色系，但与红色相比带有冷味。玫红色比大红色冷，而大

红色又比朱红色冷。在蓝色系中，蓝紫色比钴蓝色暖，钴蓝色又比湖蓝色暖。在无彩色系中，白色偏冷，因为白色反射所有的色光，包括暖色光；黑色偏暖，因为黑色吸收所有的色光，包括冷色光；灰色为中性，当它与纯度较高的色放在一起时，就会有冷暖感，如灰色比蓝色更偏暖，比橙色更偏冷。无论是冷色还是暖色，只要加白色后就有冷感，加黑色后就有暖感。由此可见，色彩的冷与暖是相对而言的，孤立地给某色下一个冷、暖的结论是不确切的，只有处于相对立关系的橙色和蓝色才是冷暖的极端。

案例分析： 如图3-37所示，红色、橙色、黄色能使观者心跳加快，血压升高，使人产生热的感觉；而蓝色、蓝紫色、蓝绿色则能使人血压降低，心跳减慢，从而产生冷的感觉。

图3-37　色彩的冷暖感

2. 色彩的兴奋与沉静

色彩的兴奋与沉静感与刺激视觉的强弱有关。从色相上看，红、橙、黄具有兴奋感，可以联想到革命、鲜血、热闹、喜庆，使人脉搏加快，血压升高，情绪表现兴奋；蓝、蓝绿、蓝紫具有沉静感，可以联想到平静的湖水、蓝天、大海、草原，使人脉搏减缓，情绪也会比较安静。从明度上看，明度高的色彩具有兴奋感，低明度的色彩具有沉静感。从纯度上看，纯度高的色彩具有兴奋感，纯度低的色彩具有沉静感。在色彩组合对比时，色彩的兴奋与沉静感往往带给人积极与消极的感觉。

案例分析： 如图3-38所示，画面看上去简洁、明确，不同形状的长方形错落有致，红、黄、蓝色块在黑色与灰色背景的衬托下显得十分强烈，具有兴奋感。整个画面在抽象色块的对比中显出节奏和张力。

案例分析： 图3-39描绘了湖畔长满浓密的青草，上面笼罩着一层淡淡的柔美雾纱，一匹洁白醒目的马幻影般地出现在画面中，它那优雅颀长、温柔低垂的颈，深深地垂向大地母亲。远处的画面在一片迷雾中隐入无穷的空无和寂静。

图3-38 色彩的兴奋

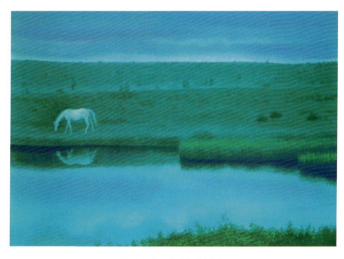

图3-39 色彩的沉静

3. 色彩的薄轻与厚重

从心理感觉上讲，白色使人想到棉花、薄纱、雾、云，有种轻飘飘的柔美感觉；黑色使人想到金属、煤块、黑夜，具有厚重、沉稳的感觉。从明度上看，明度高的色彩具有轻快感，明度低的色彩具有稳重感，白色的感觉最轻；若明度相同，艳色重，浊色轻。从纯度上看，纯度高的暖色具有重感，纯度低的冷色具有轻感；若暖色和冷色同时改变纯度，那么凡是加白色改变纯度的色彩变轻，凡是加黑色改变纯度的色彩变重。

案例分析：如图3-40所示，低明度、高纯度的色调具有厚重感，透明度低；而高明度、低纯度的色调则具有薄轻感，透明度高。总体来说，明度对色彩的轻重感觉影响最大。

图3-40　色彩的薄轻与厚重

4. 色彩的华丽与朴素

色彩的华丽与朴素，在三属性中，与色相的关系最大。黄、红、橙、绿等鲜艳而明亮的色彩具有明快、辉煌、华丽的感觉；而蓝、蓝紫等色彩有沉着、朴素感。但从纯度上看，饱和的钴蓝、湖蓝、宝石蓝、孔雀蓝也会显得很华丽，而低纯度的浊色则显得朴素。从明度上看，亮丽的色彩显得活泼、强烈、刺激，富有华丽感，而暗深色调则显得含蓄、厚重、深沉，具有朴素感。从色彩对比规律上看，互补色的对比显得华丽。当然，这种感觉不是绝对的，还要因人而异，与个人的理解有关。有人会认为金色、银色对比最华丽，是金碧辉煌、富丽堂皇的宫殿色彩，是帝王的专用色，会联想到龙袍、龙椅等。有人会认为在传统的节日，喜庆的红色是华丽的，也有人认为紫色、深蓝色是华丽的，特别在西方是高贵、富裕的象征。因此对华丽与朴素的概念不是一概而论，只是相对的。

案例分析：图3-41所示的作品非常别具一格，不管是整体构图，还是独特的图案组合，抑或是鲜艳的配色，都有很强的华丽感与装饰性。

案例分析：在图3-42中，同纯度，不同明度、色相的搭配无不渗透着朴素的气息。纯度低的灰暗色调给人以朴素、灰暗和宁静的感觉。

图3-41 色彩的华丽感

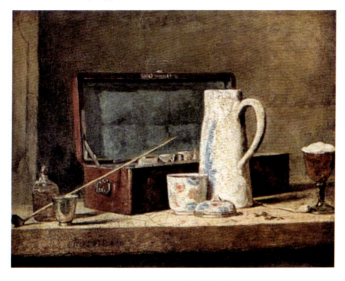

图3-42 色彩的朴素感

5. 色彩的明快与忧郁

色彩的明快与忧郁感主要与明度和纯度有关，明度高的鲜艳色显得明快些，明度低的深暗色显得忧郁些；纯度高的色彩明快些，纯度低的暗浊色忧郁些。在色相中，暖色活泼、明快些，冷色宁静、忧郁些。在无彩色系中，白色、浅灰色明快些，黑色、深灰色忧郁些，中明灰色为中性。若纯色与白色配合会显得明快，浊色与黑色配合会显得忧郁；强对比明快，弱对比忧郁。

案例分析：在图3-43中，画面中除去人物的白色形体和黑线轮廓外，几乎全是灰色构成，苍白的人物与冷漠的表情仿佛与现实无关。然而无法否认的是，在这仿佛与世隔绝的灰色世界中，毕竟还是禁不住渗透出一种耐人寻味的忧郁感。

图3-43　色彩的忧郁感

案例分析：在图3-44中，作品由黄、蓝、红三原色及黑、白这些最基本的纯色构成，通过面积大小、形状变化和用笔的区别，将点、线、面、色彩和肌理这些绘画基本要素概括地用平面的方式组织起来，大面积的黄色在蓝色和黑色的对比下闪耀出灿烂的金色效果，使画面充满明快感。

瑞士画家约翰·伊顿(1888—1967)在做四季色彩联想的构成中强调，春天是自然界青春焕发、生机蓬勃的季节，所以使用明亮的色彩来表达；夏天的自然界由于有非常丰富的形状和色彩，因此饱和的、积极的、补色的色彩是最好选择；秋天的自然界，草木因绿色的消失而逐渐衰败，成为阴暗的褐色和紫色；冬天是自然界万般寂寥的和消极的季节，要想适宜这个季节，则选用能够暗示退缩、寒冷和光泽透明或稀薄的色彩。

图3-44 色彩的明快感

第四节 色彩对比与调和

一、色彩对比

色彩对比是指两个以上的色彩放在一起有明显差别。对比的最大特征是产生比较作用和差别效果。色彩差别的大小是决定色彩对比效果的关键因素，总的来说，色彩差别越大色彩对比越强，色彩差别越小色彩对比越弱。色彩对比主要掌握的关键是色彩三要素的对比，即色相、明度和纯度的对比，同时色彩的面积对比也至关重要。

(一)色相对比

两种以上色彩组合后，由于色相差别而形成的色彩对比称为色相对比。色相对比的强弱程度取决于色相之间在色相环上的距离，距离越小对比越弱，反之则对比越强。色相对比主要包括同一色对比、类似色对比、中差色对比、对比色对比、互补色对比五种形式。

1. 同一色对比

同一色对比是指一种色相的不同明度或不同纯度变化的对比，俗称姐妹色组合，如蓝色与浅蓝色、橙色与咖啡色(橙+灰)、绿色与粉绿色(绿+白)和绿色与墨绿色(绿+黑)等对比。同一色对比给人以文静、雅致、含蓄、稳重之感，但处理不当容易产生单调、呆板的感觉，需要加入点缀色或调节明度差来加强效果进行调和。

案例分析：如图3-45所示，粉色系的服饰搭配，让整个人看上去柔和、文雅。

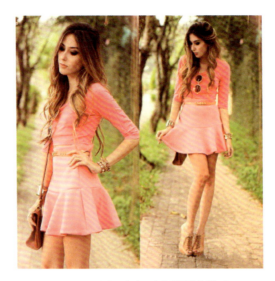

图3-45　同一色相对比的服饰搭配

2. 类似色对比

在24色相环中，距离约为45°的两色为类似色，如红色与黄橙色，属于弱对比类型。类似色对比的效果较丰富、活泼，但又不失统一、雅致、和谐的感觉。

案例分析：如图3-46所示，黄色和红橙色的类似色对比清新典雅，运用小面积蓝色进行点缀，生动而富有张力。

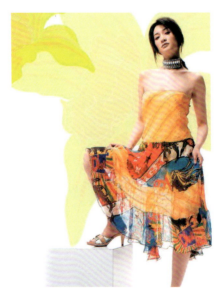

图3-46　类似色相对比的服饰搭配

3. 中差色对比

在24色相环中，距离约为90°的两色为中差色，如黄色与蓝绿色，属于中差色对比类

型。中差色对比的效果明快、活泼、饱满，使人兴奋，感觉有兴趣，对比既有相当强的力度，又不失调和之感。

案例分析：如图3-47所示，中差色的服饰对比清新明快、柔美秀雅，淑女味道在不经意间流露出来，给人以春天的感觉。

图3-47　中差色相对比的服饰搭配

4. 对比色对比

在色相环中，距离约为120°的两色为对比色，如红色与黄色、蓝色，属于强对比类型。对比色对比的效果强烈、醒目、有力、活泼、丰富，但处理不当也会因为不易统一而感到杂乱、刺激，容易造成视觉疲劳，通常需要通过调节色彩纯度与明度进行改善。

案例分析：如图3-48所示，蓝色搭配红色，比例适中，并运用白色进行调和，使人显得妩媚、俏丽。

图3-48　对比色相对比的服饰搭配

5. 互补色对比

在色相环中，距离为180°的两色为互补色，如黄色与紫色、红色与绿色、橙色与蓝色，属于极端对比类型。互补色对比的效果强烈、炫目，极有力，但若处理不当，容易产生幼稚、原始、粗俗、不安定、不协调等不良感觉。互补色通常需要加入无彩色进行调节。

案例分析：如图3-49所示，整套服饰设计是圣诞期间推出的，契合圣诞节主题，红绿配，天然互补色，堪为经典，营造出圣诞节氛围。

图3-49 互补色相对比的服饰搭配

（二）明度对比

两种以上色相组合后，由于明度不同而形成的色彩对比效果为明度对比。明度对比是色彩对比的一个重要方面，是决定色彩方案感觉明快、清晰、沉闷、柔和、强烈、朦胧与否的关键。在画面处理中，画面的层次、体感、空间关系也主要依靠明度对比进行表现与处理。

在选择色彩进行组合时，色彩间明度差别的大小决定明度对比的强弱。如图3-50所示，我们通常把1~3级划为低明度区，又称低明、低调；4~6级划为中明度区，又称中明、中调；7~9级划为高明度区，又称高明、高调。低明画面有沉着、厚重、强硬、神秘、压抑、阴险、哀伤之感；中明画面有柔和、含蓄、朴素、明确、庄重、平凡、呆板、贫穷、无聊之感；高明画面有明亮、兴奋、高雅、柔美、疲劳、冷淡、病态之感。

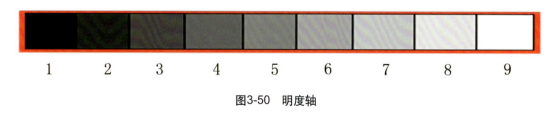

图3-50 明度轴

色彩间明度差别的大小，决定明度对比的强弱。三度差以内的对比为弱对比，又称短调对比；三至五度差的对比为中对比，又称中调对比；五度差以上的对比为强对比，又称长调对比。依次类推，即可得出明度对比九调：高长调、高中调、高短调、中长调、中中调、中

短调、低长调、低中调、低短调。图3-51所示为明度九调分布图，图3-52、图3-53所示为明度九调案例。

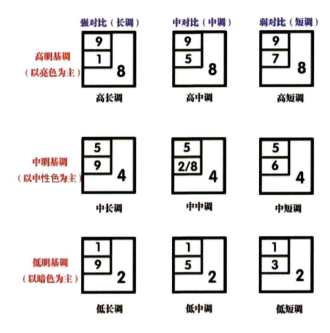

图3-51　明度九调分布图

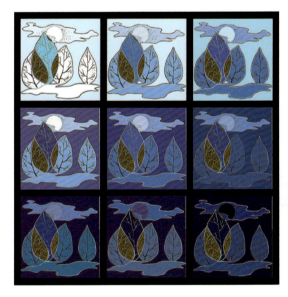

图3-52　明度九调(1)　　　　　　　　图3-53　明度九调(2)

明度九调对比产生的视觉效果如下。
(1) 高长调：明度对比强烈，视觉效果活泼、明亮，富有刺激感。
(2) 高中调：视觉效果明亮、愉快、优雅，富有女性感。
(3) 高短调：视觉效果柔和、明净，使人产生亲切感。

(4) 中长调：视觉效果稳重、强健、坚实，富有男性感。
(5) 中中调：明度对比适中，视觉效果丰富，给人以舒适感。
(6) 中短调：视觉效果模糊、朦胧，给人以深奥、沉稳感。
(7) 低长调：视觉效果苦闷，给人以压抑感，具有极强的视觉冲击力。
(8) 低中调：视觉效果厚重，给人以朴实、有力度感。
(9) 低短调：明度对比较弱，视觉效果深沉、忧郁，给人以寂静感。

（三）纯度对比

两种以上的色彩组合后，由于纯度不同而形成的色彩对比效果称为纯度对比。它是色彩对比的另一个重要方面，但因其较为隐蔽、内在，故容易被忽略。在色彩设计中，纯度对比是决定色调感觉华丽、高雅、古朴、粗俗、含蓄与否的关键。原色的纯度最高，色相之间混合次数越多或混合色相越多，其纯度越低，色感越弱，反之则强。

不同色相的纯度大致分为三段，即零度色所在段内称为低纯度色，纯色所在段内称为高纯度色，余下的中间段称为中纯度色。

通常，对比色彩间纯度差的大小决定纯度对比的强弱。不同纯度基调的构成具有不同的情感与个性。

案例分析：图3-54所示为高彩对比。在纯度对比中，假如其中占主体的色相和其他色相均属于高纯度色，即称为高彩对比。其色彩饱和、鲜艳夺目，色彩效果具有强烈、华丽、鲜明、个性化的特点，但久视容易造成视觉疲劳。

图3-54 高彩对比

案例分析：图3-55所示为中彩对比。在纯度对比中，如果同一画面中占主体的色相和其他色相属于中纯度色，即称为中彩对比。其色彩温和柔软、典雅含蓄，具有亲和力，并有调和、稳重、浑厚的视觉效果。

图3-55　中彩对比

案例分析：图3-56所示为低彩对比。在纯度对比中，如果同一画面中占主体的色相和其他色相均属于低纯度色，即称为低彩对比。这幅图调子含蓄、朦胧而暧昧，或淡雅，或忧郁，具有神秘感。

图3-56　低彩对比

（四）面积对比

面积对比是指各种色彩在构图中占据量的对比，这是数量的多与少、面积的大与小的对比。色彩感觉与面积对比关系很大，同一组色，面积大小不同，给人的感觉也不同，面积悬殊时，对比效果强。不同组色，当双方面积为1∶1时，色彩的对比效果最强；当双方面积

相差悬殊时，色彩的对比效果较弱。可见，面积与色彩在画面的对比中可互相弥补，相辅相成。图3-57和图3-58所示为利用色彩的面积对比完成的作品。

图3-57　色彩的面积对比(1)

图3-58　色彩的面积对比(2)

(五)冷暖对比

利用冷暖差别形成的色彩对比称为冷暖对比。

太阳、炉火给人温暖的感觉，它们的颜色都是橙红色。大海、月色、雪地等，是蓝色光照最多的地方，给人寒冷的感觉。这些生活中的现象使人的视觉、触觉及心理上具有一种特殊的联系。也许是条件反射，我们总是将温暖感觉与色彩感觉联系在一起，如秋天的橙黄色树叶使人感到温暖，而冬天的雪地使人感到寒冷。

从色彩心理来考虑，我们把红、橙、黄划分为暖色，把橙色称为极暖；把绿、青、蓝划分为冷色，把天蓝色称为极冷。在色彩环中，冷暖的划分如图3-59所示。图3-60所示为利用冷暖对比完成的作品。

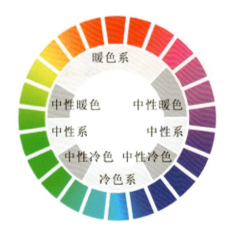
图3-59　色彩环中冷暖的划分

图3-60 色彩的冷暖对比

(六)位置对比

同一色相在画面中的位置不同,会带给人不同的心理感受;同一位置出现的色相不同,也会带给人不同的心理感受。色相无距离并置和有距离并置给人带来的心理感受也是不同的。图3-61所示为利用色彩的位置对比完成的作品。

图3-61 色彩的位置对比

二、色彩调和

色彩的调和是指两个或两个以上的色彩,有序和谐地组织在一起,满足人们对色彩审美要求的色彩搭配。色彩审美的要求往往同时表现在视觉满足与心理需求两个方面。

(一)同一色相调和法

同一色相调和法是在对比色相中同时加入主色调，使组合在一起的色彩都倾向于主色调，达到调和的效果。图3-62和图3-63所示为采用同一色相调和法完成的作品。

图3-62　同一色相调和(1)　　　　　　　　图3-63　同一色相调和(2)

(二)邻近色调和法

邻近色距在60°左右，也是类似色，它们之间含有共同的色素，将其组合在一起，色彩效果和谐。图3-64和图3-65所示为采用邻近色调和法完成的作品。

图3-64　邻近色调和(1)　　　　　　　　图3-65　邻近色调和(2)

(三)对比色调和法

对比色是指在色相环上120°~150°的色彩对比，它们放在一起，色相差较大，有时会感觉到一种矛盾冲突感，要想达到调和的目的，需要通过改变明度和纯度来产生共性。图3-66和图3-67所示为采用对比色调和法完成的作品。

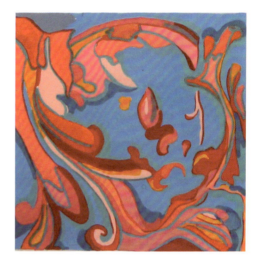

图3-66　对比色调和(1)　　　　　　　图3-67　对比色调和(2)

（四）互补色调和法

互补色是指色相环上处于180°直径两端的两个颜色，如红和绿、蓝与橙、黄与紫。当互补色放在一起的时候，对比会非常鲜明、强烈，要想达到调和的目的，需要通过改变二者的明度与纯度来产生共性。图3-68所示为采用互补色调和法完成的作品。

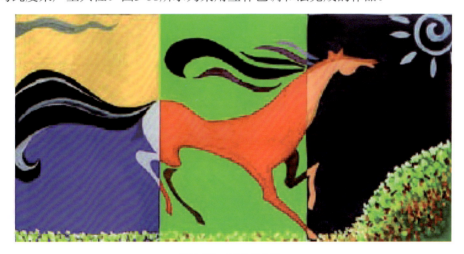

图3-68　互补色调和

（五）面积调和

在观察、应用色彩的实践中，我们会有这样的体会：面对一大片红色时的感觉，与观看一小块红色的感觉是绝对不一样的。看一大片红色会感到很刺激，不舒服；而看一小块红色时，则会感觉舒服、鲜艳，很美。同样，当我们面对一大片白色、灰色或低纯度色时，就不会产生看一大片高纯度红色那样的感觉，但也会感觉单调。如果在大面积的白色、灰色或低纯度色上放几块小面积高纯度色彩，效果会更好。上述例子证明，小面积地使用高纯度色

彩，大面积使用低纯度色彩，较容易获得色彩调和的感觉。由此可以看出，色彩的调和与色相、明度、纯度和色彩在画面中所占面积的比例大有关系。

德国色彩学家歌德认为，色彩和谐的面积与色彩的色相有关，每对互补色的和谐面积比例如下。

黄∶紫=1∶3　　　橙∶蓝=1∶2　　　红∶绿=1∶1

同样可以得出原色和间色的和谐面积如下。图3-69所示为色彩调和的面积比例。

黄∶橙∶红∶紫∶蓝∶绿=3∶4∶6∶9∶8∶6

图3-69　色彩调和的面积比例

（六）位置调和

同一色相在画面中的位置不同，给人的心理感受不同；同一位置出现的色相不同，也会给人不同的心理感受。色彩的无距离并置和有距离并置给人形成的心理感受也是不同的。

案例分析：色彩与位置的关系如图3-70所示。左部分黄色在画面上部分，有漂浮感；右部分黄色在画面下部分，有下沉感、压抑感。黄色A紧贴画面边缘，有下滑的动感；黄色B有垂直于画之感；黄色C由于落于画面底部，有安定、稳当之感；红色D紧贴于画面右下角，则有逃离、委屈之感。

图3-70　色彩与位置

 知识小贴士

梵高的《星空》(见图3-71)具有象征意义，他使用短线笔触组成激荡旋转的宇宙，11颗大小不等的星辰聚集在月亮周围翻滚着，近景的柏树像撕裂燃烧的一座哥特式教堂。星辰和月亮暗示使徒和耶稣的关系。也有人把这幅画看成是太阳系的"最后的审判"。宇宙里所有的恒星和行星都在"最后的审判"中旋转着、爆发着。实际上这是梵高的一种幻想，他小心地运用火焰般的笔触将其传达出来，常人是很难理解的。他所看见的夜空就是一个奇特的月亮、星星和幻想的彗星的景象，它给人的感觉就是陷入一片黄色和蓝色的旋涡之中的天空，仿佛已经变成一束反复游荡的光线的一种扩散，使得面对自然的奥秘而不禁战战兢兢的人们，顿时生出一股绝望的恐怖感。

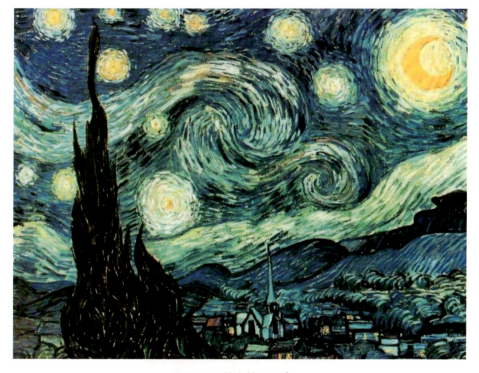

图3-71 梵高的《星空》

梵高的《向日葵》(见图3-72)仅由绚丽的黄色色系组合而成。他认为黄色代表太阳的颜色，阳光又象征着爱情，因此《向日葵》具有特殊意义。整个画面以黄色作为基调，再以青色和绿色加以点缀，犹如一支旋律鲜明的交响曲。画家用激情奔放的笔触，使其中的每一朵向日葵都获得了强烈的生命活力。单纯的色彩、坚实的造型，也显示出了他非凡的绘画技巧。他以《向日葵》中的各种花姿来表达自我，有时甚至将自己比拟为向日葵。梵高笔下的向日葵，像闪烁着熊熊的火焰，是那样艳丽、华美，同时又是和谐、优雅甚至细腻的，那富有运动感的和仿佛旋转不停的笔触是那样地粗厚有力，色彩的对比也是单纯强烈的。

图3-72 梵高的《向日葵》

色彩构成旨在引导学生在学习中领悟现代色彩设计的美感，并用它来表达设计的意志与情感，感受色彩在时空变化中带来的愉悦。关键是培养学生在色彩表现形式上的一种创造性思维。

色彩构成的学习在提高学生审美能力的同时传授色彩的应用和表现方法，帮助学生建立起色彩的综合分析能力和创造能力，同时培养和训练学生在色彩方面的实践能力与思考能力。

1. 什么是色彩的三要素？
2. 红色有哪些色彩象征性？
3. 简述色彩对比与调和的概念。

1. 制作一幅12色相环或24色相环，尺寸为20 cm×20 cm。
2. 选择某一种颜色，制作9级明度推移变化，尺寸为20 cm×20 cm。
3. 选择某一纯色，制作9级纯度推移变化，尺寸为20 cm×20 cm。
4. 做一幅色彩混合色构成设计，尺寸为20 cm×20 cm。
5. 运用色彩心理原理制作一幅色彩联想的构成设计，尺寸为20 cm×20 cm。
6. 做一幅色彩对比构成设计，尺寸为20 cm×20 cm。
7. 做一幅色彩调和构成设计，尺寸为20 cm×20 cm。

[1] 肖世孟.中国色彩史十讲[M].北京：中华书局，2020.
[2] 尾登城一.日本色彩美学[M].成都：四川人民出版社，2020.
[3] 卡西亚·圣克莱尔.色彩的秘密生活[M].长沙：湖南文艺出版社，2019.

第四章

立体构成

设计构成

📝 学习目标、意义

- 理解并掌握立体构成的形态要素及基本法则。
- 理解并掌握立体构成的表现形式及应用技巧。
- 掌握立体构成的学习思维方法。

🗝 学习要点

- 了解立体构成的基本概念。
- 掌握立体构成的基本要素。
- 熟知立体构成的表现形式。

📋 知识小贴士

人类赖以生存的自然界是一个充满生机的物质世界,日月星辰、山川河流、繁华都市、偏远乡村等都是由物质实体构成的,我们生活中的衣、食、住、行也时刻都要与实实在在的各种物质实体打交道。这些物质实体,有的存在于人类肉眼可以直接看到的周边环境,有的存在于肉眼难以企及的遥远太空,有的则存在于我们肉眼无法看见的微观世界。

无论尺度上是宏大还是微小,这些物质实体都有具体的长、宽、高(或厚),所以都可以称为"立体"。各种立体构成了丰富多彩的自然界,人类通过劳动加工成的各种立体,记录了人类文明进程的足迹。这些自然立体和人工立体的结合,构成了我们人类生存空间的基本物质实体。或者说,我们生活在一个实实在在的"立体世界"中。

案例分析:图4-1所示是宇宙。在物理意义上被定义为所有的空间和时间(统称为时空)及其内涵,包括各种形式的能量,比如电磁辐射、普通物质、暗物质、暗能量等,其中普通物质包括行星、卫星、恒星、星系、星系团和星系间物质等。宇宙还包括影响物质和能量的物理定律,如守恒定律、经典力学、相对论等。

图4-1 宇宙

引导案例

长城是中国也是世界上修建时间最长、工程量最大的一项古代防御工程,自西周时期开始,延续不断修筑了2000多年,分布于中国北部和中部的广大土地上,长度总计5万多千米。

自秦始皇以后,凡是统治着中原地区的朝代,几乎都要修筑长城。汉、晋、北魏、东魏、西魏、北齐、北周、隋、唐、宋、辽、金、元、明、清等十多个朝代,都不同规模地修筑过长城。从修筑长城的统治民族看,除汉族之外,许多少数民族统治中国的朝代也修长城,而且比汉族统治的朝代修得还多。清康熙时期,虽然停止了大规模的长城修筑,但后来也曾在个别地方修筑了长城,可以说自春秋战国时期开始到清代的2000多年一直没有停止过长城的修筑。据历史文献记载,有20多个诸侯国家和封建王朝修筑过长城,若把各个时代修筑的长城加起来,有10万里5万千米以上,其中秦、汉、明三个朝代所修长城的长度都超过了1万里。

案例分析: 图4-2所示是长城,别称为万里长城,中国古代的军事防御工事,是一道高大、坚固而且连绵不断的、用于限隔敌骑行动的长城,位于中国北方地区,总长度21196.18千米。长城以城墙为主体,同大量的城、障、亭、标相结合,是世界文化遗产、全国重点文物保护单位,被誉为"世界中古七大奇迹"之一。2021年7月23日,长城被世界遗产委员会评为世界遗产保护管理示范案例。

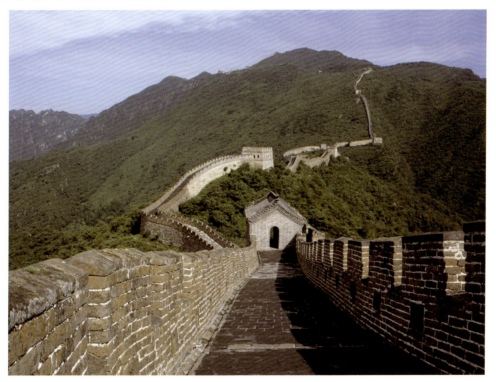

图4-2 长城

第一节 立体构成概述

立体构成就是研究在三维空间中如何将立体造型要素按照一定的原则组合成富有个性的美的立体形态的学科。作为设计构成的一部分，其主要的研究对象是造型在高度、宽度和深度的三维空间中的组合形式与审美规律。作为研究形态创造和造型设计的独立学科，立体构成所涉及的学科有建筑设计、室内设计、工业造型、雕塑、广告等设计行业。除在平面上塑造形象与空间感的图案及绘画艺术外，其他各类造型艺术都应归为立体艺术与立体造型设计的范畴。

立体构成包括对形、色、质等心理效能和对材料、体积构建等视觉效果的探求。它是三维空间中的一种体验，是一个由分割到组合或者由组合到分割的过程，任何形体都可以还原到点、线、面、体，而点、线、面、体又可以组合成丰富的形态。立体构成可以为现代设计提供广泛的构思方法和构思方案，同时，它也可以是一种独立的艺术形式。其特点是：以实体占有空间、限定空间，并与空间一同构成新的环境、新的视觉产物。因此，立体构成也可以称为"空间艺术"。作为设计基础的立体构成，如何造型是学习的重点，即对于造型方法的学习，既需要了解审美法则、研究物体组合逻辑、学习造型规律，又需要保持良好的艺术感受力，这些都需要在更多的实践活动中训练。我们主要从造型要素、空间和组合形式三个方面去研究立体构成。

案例分析： 图4-3所示是艺术家托马斯·杰克逊(Thomas Jackson)的雕塑群。这组雕塑的灵感来自动物群体在遇到紧急情况时的自组织行为，在这一灵感下，采用点、线、面的元素进行立体空间的造型，产生了新的视觉冲击力，形成了全新的诠释。在设计界，这种浮游雕塑受到了人们的追捧，鲜艳的色彩，不常见的材质，被组织起来的点、线、面，像是被施了魔法一样定格在空中。

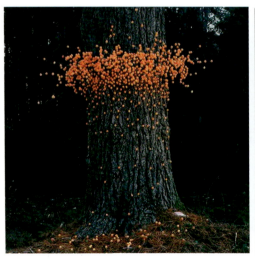

图4-3 艺术家托马斯·杰克逊的雕塑群

一、立体构成的含义

　　立体构成是指从三维立体的角度研究物体形态变化以及与空间关系的构成形式。它是由二维平面形象进入三维立体空间研究而产生的一门课程，是对平面、色彩与空间形态的综合理解与应用，立足于对空间立体效果的探索以及立体造型的原理、规律和构造的分析与设计。因此，立体构成研究的重点在于探索空间中纯粹的三维立体形态的形式美感及造型规律，阐明立体设计的基本原理，从而为基于此的种种现代设计艺术提供创造视知觉形态的经验和规律。

　　案例分析：图4-4所示是2014年艾丽斯·艾克科(Alice Aycock)在曼哈顿公园大道上创作的一系列具有纪念意义的丝带式作品。艾克科的作品为人造环境注入了活力，无论它们安装在哪里，都会带来有趣的感知转变。

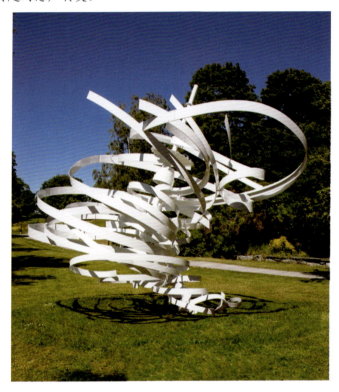

图4-4　艺术家艾丽斯·艾克科的公共艺术装置

　　案例分析：图4-5所示是国家体育场(鸟巢)。国家体育场坐落在奥林匹克公园建筑群的中央位置，地势略微隆起。它如同巨大的容器，高低起伏的波动的基座缓和了容器的体量，而且给了它戏剧化的弧形外观。汇聚成网格状——就如同一个由树枝编织成的鸟巢。在满足奥运会体育场所的功能和技术要求的同时，它在设计上并没有被那些类同的过于强调建筑技术化的大跨度结构和数码屏幕所主宰。体育场的空间效果新颖激进，但又简洁古朴，从而为2008年奥运会创造了独一无二而又史无前例的地标性建筑。

设计构成

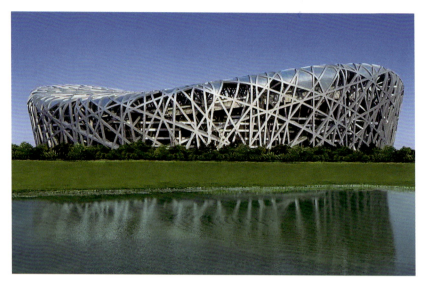

图4-5　国家体育场(鸟巢)

二、立体构成的特征

立体构成是建立在平面构成与色彩构成的基础上对空间设计思维进行训练的方式，是平面构成、色彩构成基础上的进一步学习。整个立体构成是一个由分割到组合或由组合到分割的过程。任何形态都可以还原为点、线、面，而点、线、面又都可以组合成任何形态。

第二节　立体构成要素

立体构成的造型要素主要有点、线、面、体。在几何学上，点、线、面、体是一种理论上引申的结构观念；而在造型学上，点、线、面、体是一种视觉上引起的心理意识。从字面上看立体构成的造型要素似乎与我们所学过的平面构成中的造型要素相同，实际上差异非常大，立体构成不同于平面构成中虚幻的、抽象的造型要素，而是客观存在的、可触摸到的真实物体。立体构成中的点、线、面、体也是相对而言的，是相对连续的、循环的关系，不能进行严格区分。

一、形态要素

1. 点的元素

点在立体构成中一般用来处理立体表面的效果，立体构成中的点有位置、方向、面积、色彩，也有长度、宽度和高度。在立体构成中，不可能存在真正几何学意义上的点，而只能是一种相对的比较，是一种最小的视觉单位。例如墙上的钉子可以看作点；建筑物立面上的窗户也可以视为一个点；服饰上的纽扣是点；手袋上的坠饰也是点；天花板上的圆形吊灯也

可能是点；墙面上的小型装饰画也可能是点。

点活泼多变，是构成一切形态的基础，具有很强的视觉引导和集聚的作用。例如黑暗中的一点手电光、夜空中的月亮、汽车的闪光灯等，都会吸引人们的视线，因此点往往成为设计造型中要考虑的重要因素。大大小小的点的排列，可以产生节奏感和韵律感；也可以产生深远感，起到扩大空间的作用。

通常来说，点立体构成作品中容易存在点以外的形体，如天花板悬吊点的绳索，或将点固定在平面上的棍棒等。另外，点在某种意义上讲也是块，所以主要依据点的特征(长度、宽度、高度的差别不大)和点与背景大小的相对性来判定。室内设计中的光源、灯具或者某些陈设、装饰，甚至园林设计中的一座小亭、几块假山石，都适合从三维空间中的点的角度来考虑其合理构成和审美处理问题。

案例分析：图4-6所示是故宫大门的门钉。这种安在大门上的圆钉子叫"门钉"。最初，门钉的用处是加固。那时候，一扇大门往往用几块木板拼起来，时间一长，这些木板就难免会散开。为了避免出现这种现象，人们就在门板里头穿上木带，从外面再加上一排木钉，让大门更加牢固。后来，这排门钉逐渐排列整齐，材质也由木质变成了铁质、铜质，起到了防火的作用。到了明朝和清朝，富贵人家的大门上使用了铜钉，还在铜上镏金，显出金黄色，与红色的大门相映成趣，分外好看。这时候，门钉就具有了装饰意义，具备了美化功能。在清朝以前，人们对门钉的数量没有规定，你愿意用多少就用多少。但到了清朝就不能这么做了，清朝对门钉的数量和排列都有明确规定，违规使用门钉有僭越的嫌疑，搞不好还会被治罪。这时候，门钉就有了代表等级的作用。故宫，在清朝时叫紫禁城，是皇帝居住的地方。所以，故宫的大门采用了等级最高的九路门钉，即9行9列，共81颗门钉。

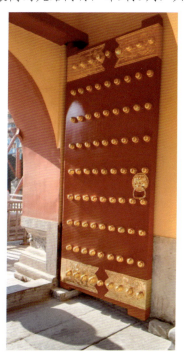

图4-6　故宫大门的门钉

案例分析：图4-7所示是橡子灯具。它以简洁的点与简单的线为设计元素，配上天然桤木，衬托出房间的清新淡雅。

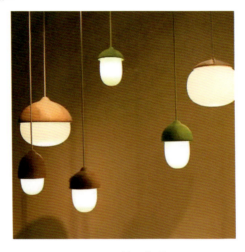

图4-7 橡子灯具

案例分析：图4-8所示是朴善基(Seon Chi Bahk)的装置艺术《悬浮的木炭》，作品表达了自然与人类的关系，选择了人类居住和活动的载体——建筑来表达文化，并选择了树木在世界上的最终面貌——木炭来表达自然。选择这两个元素是因为强调实用性的建筑结构和作为自然最终面貌呈现的木炭能让我们思考出不同的形状，表达丰富的内涵。

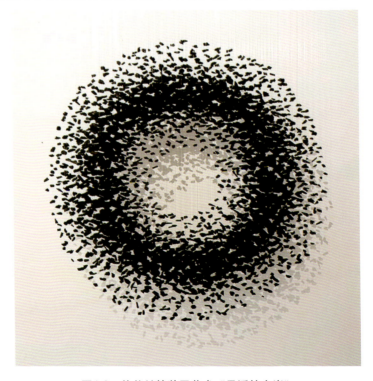

图4-8 朴善基的装置艺术《悬浮的木炭》

2. 线的元素

立体构成中的线，不仅有长度，而且有宽度和厚度，还有粗细、软硬的区别。使用线材在三维空间构成立体时，要注意结构与间隙的关系，以创造层次感、叠透感、伸展感和运动感等。

线从形态上大致可分为直线(包括水平线、垂直线、斜线和折线)和曲线(包括弧线、螺旋线、抛物线、双曲线和自由曲线)两大类。线的构成方法有很多，或连接或间断，或重叠或交叉。依据线的特性，在粗细、曲直、角度、方向、间隔、距离等排列组合上会变化出无穷的效果。线具有速度感，可以表现各种姿势，在构成中形成骨架，成为外轮廓的结构体。在造型设计中，可以改变线的形状、方向、色彩和材料等，以形成不同的知觉特征。

线，因为其粗细、曲直、光滑或粗糙的不同，可以非常生动而细腻地传递各种精神信息，如刚劲有力、柔和婉约、纤细紧张、正直刚毅等。不同的线形的选择，对立体形态的整体效果的表达是不同的。线与线的组合有很强的表现力，可以给艺术家带来更多的设计灵感和想象空间。

案例分析：图4-9所示是吉尔·布鲁维尔(Gil Bruvel)的流线雕塑，雕塑用坚硬的不锈钢构筑了柔美的造型，彰显着创作者的独特风格。有报道称，这些雕塑先使用黏土或石膏将模具的形状做好，然后蒙上不锈钢丝。由流线组合成的雕塑栩栩如生，传达出力量和美，让人忘记眼下的世界，沉浸在其艺术魅力中。

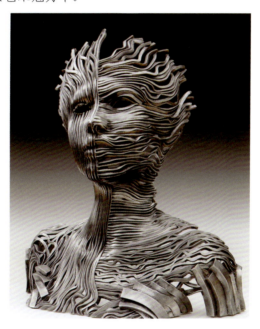

图4-9　吉尔·布鲁维尔的流线雕塑

案例分析：图4-10所示是帕特里克·多尔迪(Patrick Dougherty)的树枝雕塑。他只使用枝条进行创作，并且十分了解枝条的个性，对于如何正确地使用它们、如何克服各种困难，他全了然于胸。从某种意义上讲，他就像"剪刀手爱德华"，像一个树木手工艺者，他将生长中的树木成束汇聚成完美的梦幻造型。

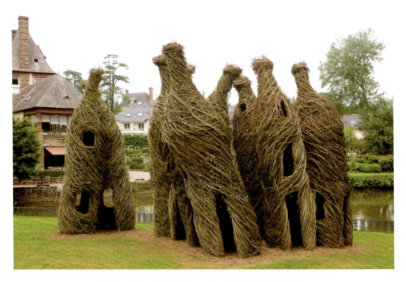

图4-10 帕特里克·多尔迪的树枝雕塑

案例分析： 图4-11所示为坐落在香港地区的中国银行，中国银行的直线造型，使建筑显得利落、干净，充满现代气息。

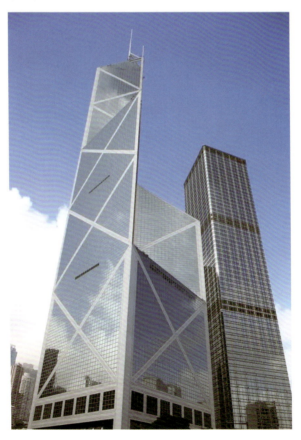

图4-11 坐落在香港地区的中国银行

3. 面的元素

面是立体构成的根本，任何立体和空间形态的感知都是通过面来实现的。面也是构成空间立体的基础，有强烈的方向感、轻薄感和延伸感。立体造型中的面多数是有限范围的面，独立于周围的空间，而且大多数有一定的厚度，如家具的面板、服装的织物面、展览会的展板、灯箱广告的盖板，都可以作为面来考虑。把面按照不同的方式进行组合可以构成千变万化的空间形态。

从空间形态上看，面包括平面和曲面两类，平面和曲面又各有规则和不规则两种形态。平面给人以简洁、明确、理智、规范、秩序的感觉。曲面变化丰富，更具有人情味和温暖感，更自然，更具有个性，给人以原始、朴实、神秘等感觉。

案例分析：图4-12所示是里特维尔德的《Z形椅》，整张椅子被简化成4块通过榫卯及钉子拼接在一起的木板。

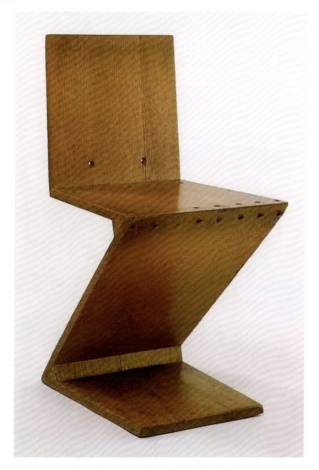

图4-12 里特维尔德的《Z形椅》

案例分析：图4-13所示是新西兰雕塑家尼尔·道森(Neil Dawson)在新西兰农场的最高处安装了一个名为《Horizon》的雕塑。雕塑长36米，高15米，雕塑家利用人的视错觉，让雕塑看起来仿佛就是在山坡上的一片被风吹动的纸片。

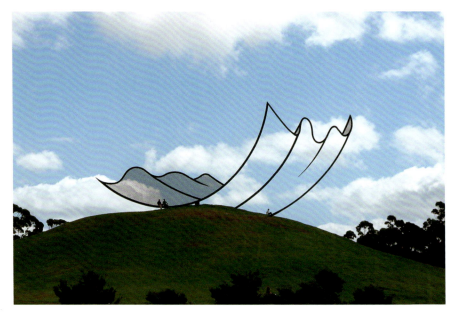

图4-13　尼尔·道森的雕塑《Horizon》

案例分析：图4-14所示是田村奈惠的"四季"餐具。日本设计师田村奈惠设计的这套名为"四季"的餐具，材质为硅胶，灵感来源于落叶。它的外观与真正的树叶相差无几，每一"片"餐盘都富有弹性，并且用处多多。更奇妙的是，由于它的材质是硅胶，所以可以卷起来，这样非常节省存放空间。整个设计极其朴素，但流露出的自然味道却让人久久回味。

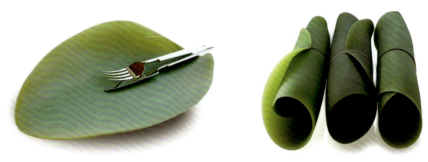

图4-14　田村奈惠的四季餐具

4. 体

体就是体块、块材，是各种立体的形态，是以具有三维的、有质量的、有体积的形态在空间构成完全封闭的立体造型，如石块、建筑物等。它不仅具有现代感，而且具有很强的功能性。立体构成中的体块是最具有立体感、空间感、量感的实体，体现出封闭性、重量感、稳重感和力度感，强调正形的优势。在利用体块进行立体构成时，要充分利用体块的语言特性来表现作品的内涵。体的语义表达与体量关系很大：大而厚的体量，能表达浑厚、稳重的感觉；小而薄的体量能表达轻盈、漂浮的感觉。

体块主要包括几何平面体、几何曲面体、自由体和自由曲面体。

案例分析：图4-15所示是萨夫迪(Moshe Safdie)的Habitat 67。Habitat 67是一座位于加拿大蒙特利尔圣劳伦斯河畔的一个住宅小区，其奇特的外观使得它成为当地的地标之一。萨夫迪在设计建造Habitat 67时，基于向中低收入阶层提供社会福利(廉价)住宅的理想，将每一盒子式的住宅单元都设定为统一的模块，然后预制建造出来，再像集装箱那样以参差错落的形式堆积起来。Habitat 67巧妙地利用了立方体的形态，将354个灰米黄色的立方体错落有致地码放在一起，构成900个(最终为158个)单元。这种空间规划设计，既包含了立方体坚固的特点，又表现了错综复杂的美学形态，同时保证了家家户户都有花园和阳台的要求，更兼顾了隐私性与采光性，表明未来住宅人性化、生态化的发展方向。

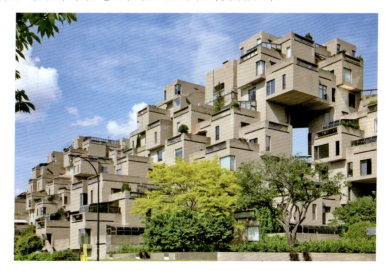

图4-15　建筑师萨夫迪的Habitat 67

案例分析：图4-16所示是弗兰克·盖瑞的麻省理工学院斯塔塔中心。该建筑以主要捐资人斯塔塔夫妇的名字命名。斯塔塔中心充分展示了弗兰克·盖瑞一贯前卫、大胆的设计风格，采用超现实主义的造型手法，倾斜的线条，失重的形态，混搭的色彩，使建筑看上去奇妙而迷人。

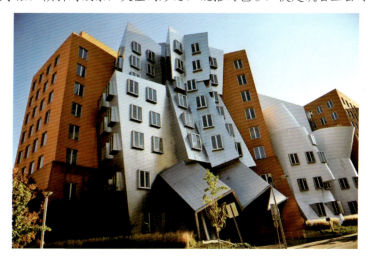

图4-16　建筑师弗兰克·盖瑞的麻省理工学院斯塔塔中心

案例分析：如图4-17所示，当代MOMA的建筑设计灵感来源于珍藏在美国纽约MOMA博物馆内的镇馆之宝——"舞者"，9栋单体建筑以空中连廊模式衔接，构成了一个立体的建筑空间。当代MOMA在吸引世人目光的同时，创造出富有生命力特色的力量，并以都会地标建筑的设计理念，打造预见未来的当代建筑艺术巅峰作品。斯蒂芬·霍尔(Steven Holl)对当代MOMA的构想是创造一个开放的空间，一种步行社区的氛围。在有限的空间中，霍尔打破了横向和纵向的限制，让空间立体起来。当代MOMA社区被评为2009年"亚洲最佳高层建筑奖"。

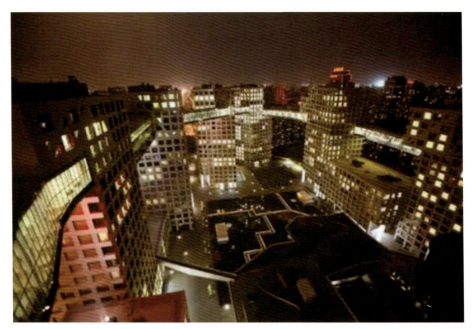

图4-17　斯蒂芬·霍尔的当代MOMA社区及空中连廊

二、材料元素

材料是立体物体的外在形象，具有自身的特殊性质，如木材、竹子、石头、铁、泥土等，各种材料都有其复杂的性质，是表现立体构成的载体，其表面有不同的质感。

(一)材料分类

材料包括自然材料和人工材料。自然材料是指自然界中天然形成的造型材料，如木、石、泥土、水等。自然材料的特征是原始、质朴、温馨、耐用，给人以真实、亲切、舒适、自然的感觉。人工材料是指人工加工制造的材料，如纸、金属、玻璃、塑料等。人工材料的特征是时尚、前卫、科技感强，且经济、方便。自然材料和人工材料在立体构成中有广泛的应用。

案例分析：图4-18所示是马来西亚艺术家李昭腾(Tang Chiew Ling)的一组作品，这是礼服，但不是为人类设计的礼服，这是取之于自然用之于自然的艺术品——纯天然的礼服。用自然界的树叶作为元素，将它们解构与重构，就变成现在人们眼前的艺术品。

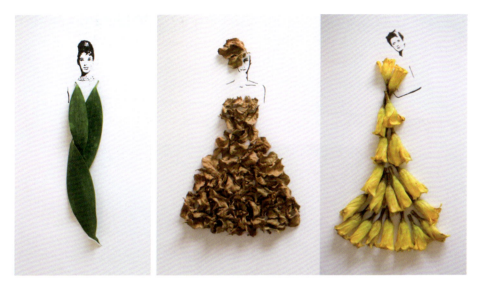

图4-18 艺术家李昭腾的树叶艺术

案例分析：如图4-19所示，这一组惟妙惟肖的女性雕塑，是约瑟夫·马尔(Joseph Marr)的作品，他使用的材料是生活中无处不在的糖，糖雕塑所表现出来的柔美与女性的柔美十分接近。因此，这组作品的材料选择非常成功。

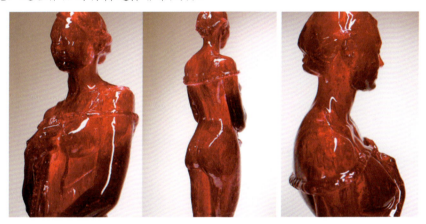

图4-19 艺术家约瑟夫·马尔的糖雕塑

(二)材料加工

材料的加工方法是由材料的属性决定的，如塑料通过加热弯曲定型，木材可通过黏接、锯割定型等。

1. 纸材加工

纸材是立体构成中最常用的材料。纸材具有易加工、质地温和、有韧性等特征，其价格低廉且能快速成型，因而成为制作立体构成作品的首选材料。纸材的加工方法很多，常用的有折、压、弯、割、黏贴、插、接、拓、包裹等。

案例分析：图4-20所示是纸雕艺术家李洪波的《流动的艺术》。李洪波的纸雕是由一张又一张厚度为1毫米的纸组成的，原理很像我们平时见到的纸灯笼。原本是一叠普普通通的纸，但却可以通过拉伸形成一个立体的形状。把纸通过特殊的黏合剂连接起来，使得堆叠起来的纸张有一个蜂窝状的结构，从而使它变得兼具韧性和弹性，方便后续的雕刻工作。在雕刻的时候，手法与平常所见的石雕类似，先用大型的雕刻机对纸雕进行大致轮廓的打磨，再用小的雕刻刀进行人像细节方面的修饰。

图4-20　纸雕艺术家李洪波的《流动的艺术》

案例分析：图4-21所示是纸雕艺术家温秋雯的《南狮与鱼灯》。用水彩染色的纸片装饰的皮毛，通过灯光的投影，南狮如少女般粉嫩柔美……这些纸雕作品均出自温秋雯之手，一位"85后"青年纸雕艺术家。不论是传统工艺造像中的南狮还是鱼灯，都是她热衷于通过纸雕艺术手法去重塑的题材。这些题材将人们与世界的关系娓娓道来，寻着光线与艺术家的奇思妙想相遇并照见自己。

图4-21　纸雕艺术家温秋雯的《南狮与鱼灯》

2. 布加工

布料是人们在服装中使用最多的材料，它具有调节温度和保护身体的作用，因其裁剪随意，所以和纸有很多相同点。布料常见的加工方法有剪、切、包、缠、叠、缝、扎、系等。

案例分析：图4-22所示是中国非物质文化遗产香包。香包在古代又叫香囊，今人称荷包，它是古代劳动人民创造的一种民间工艺品，是以男耕女织为标志的古代汉族农耕文化的产物，是千百年来民族传统文化的遗存和再生。《礼记·类则》载，未成年男女，晨昏叩拜父母，必须佩戴香包，说明香包还有礼仪作用。战国时期以至秦、汉、晋，男女都戴香包，晋以后香包逐渐成为女人与儿童的佩戴品。宋朝官史朝服上开始佩戴香包，礼仪作用愈加凸显。在清代，香包成为馈赠佳品，特别是相恋的男女常以此作为馈赠的信物。现代香包是传统文化的传承，多半用作端午节的赠品，主要是求吉祈福、驱恶辟邪的。

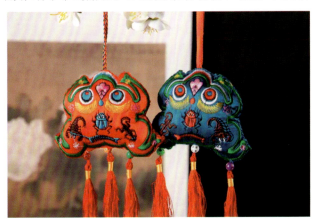

图4-22　中国非物质文化遗产香包

案例分析：图4-23所示是中国非物质文化遗产布老虎。布老虎是中国古代就已在民间广为流传的一种传统工艺品，是很好的儿童玩具、馈赠礼品及个人收藏品。它流传广泛，是一种极具乡土气息的民间工艺品。2008年布老虎被列入国家级非物质文化遗产名录。布老虎是崇虎习俗在民俗中的表现形式，其中蕴含着深厚的文化内涵。布老虎是中国汉族传统的民间艺术，在中国民间广为流传，其存在源于民间百姓对虎的崇拜。虎图腾源自伏羲并早于龙图腾，端午节期间，民间盛行给儿童做布老虎。

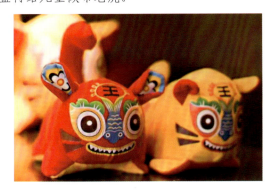

图4-23　中国非物质文化遗产布老虎

3. 竹、木、藤加工

竹、木、藤材是天然的绿色造型材料，它们具有易加工、可涂饰、材质轻、柔韧性好、

拉伸强度大、外表美观、耐冲击等优点，且对热、电和声音有较好的绝缘性。尤其是它们所独有的自然纹理，充满自然气息，因而被广泛地应用于建筑和家居生活中。竹、木、藤材的常用加工方法有雕刻、刨削、弯曲、组合等。

案例分析：图4-24所示是设计师刘传凯的上海微风折扇。知名设计师刘传凯的作品，聚集众多国内顶尖设计师的新生品牌"漫生快活"出品，采用缅香木材质，传统香木扇拉花工艺碰撞现代设计，成就了一把把具有收藏价值的折扇。"一路走来，主动的被动的快速发展，造就一个时光交错的城市。矗立的建筑点缀在蜿蜒之间，叙说着变迁的风华，整合在扇子的骨干上，当微风轻抚，一起扇动的是城市的记录，是上海的见证。"

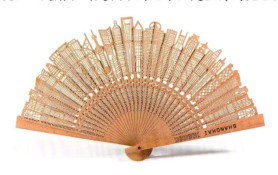

图4-24　设计师刘传凯的上海微风折扇

案例分析：图4-25所示是艺术家詹姆斯·麦克纳布(James McNabb)的立体木雕城市天际线。詹姆斯·麦克纳布不断地挑战各种形态的城市模型，其中最引人注目的是圆形天际线雕塑，摩天大楼尖锐的顶端指向中心，他将作品的重点放在主体的形状上，拱形、弧形、圆形以及上下颠倒的状态，依据层次主体自由发展出相应的天际线雕塑。他将传统的木工技术(称为"用锯子做素描"的技术)与实验标记技术相结合，为城市景观创造了新的视野，并不断探索城市景观的无限可能性，以及人们与城市景观之间的关系。

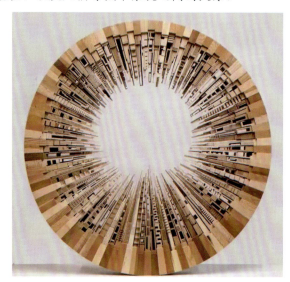

图4-25　艺术家詹姆斯·麦克纳布的立体木雕城市天际线

4. 泥石加工

泥石材料包括黏土、水泥、石膏粉、砖、瓦、砂、石头等，它们是建筑和雕塑的主要构造材料。黏土易成型，可以用雕、塑、捏、拉等方式随意塑造，烧制后可以长期保存。天然石材具有纹理美、强度高等特点，具有很好的装饰性，可用于公共场所及室内外装饰。石材常用的加工方法有锯切、研磨、抛光、雕琢等。

案例分析：图4-26所示是泥人张彩塑钟馗嫁妹。泥人张彩塑创作题材广泛，或反映民间习俗，或取材于民间故事、舞台戏剧，或直接取材于《水浒传》《红楼梦》《三国演义》等古典文学名著，所塑作品不仅形似，而且以形写神，达到神形兼具的境地。泥人张最精彩的作品是钟馗嫁妹，这套作品共有29个塑像，人物动作、性格、表情各不相同，是一套不可多得的艺术珍品。泥人张彩塑用色简雅明快，用料讲究，所捏的泥人历经久远，不燥不裂，栩栩如生，在国际上享有盛誉。泥人张善塑肖像，还曾给不少名人塑过像，其不少作品收藏于艺术博物馆。

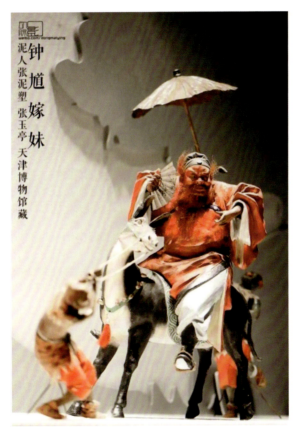

图4-26 泥人张彩塑钟馗嫁妹

案例分析：图4-27所示是唐三彩骆驼载乐俑。唐三彩是中国古代陶瓷烧制工艺的珍品，全名为唐代三彩釉陶器，是盛行于唐代的一种低温釉陶器，釉彩有黄、绿、白、褐、蓝、黑等色彩，而以黄、绿、白三色为主，所以人们习惯称之为"唐三彩"。因为唐三彩最早、最多出土于洛阳，亦有"洛阳唐三彩"之称。

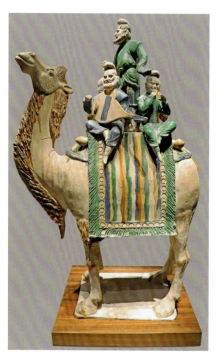

图4-27 唐三彩骆驼载乐俑

5. 纤维加工

纤维分为天然纤维和人造纤维。天然纤维具有自然和原始之美,如棉、麻、毛等。人造纤维是高科技催生的材料,如透明材料、光感材料等。纤维加工常用的方法有缠绕、包扎、编织、环结、缝缀、堆积等。

案例分析:图4-28所示是艺术家脇坂真祈子的叶脉纤维艺术。创作叶脉纤维艺术并非易事,需要先构思创作主题,然后去捡合适的树叶,通过特殊的方法处理掉叶子上的叶肉,只留下叶子的脉络,再修剪成想要的形状,之后使用透明的线材,连接叶脉成平面或立体的软雕塑。这看起来像是简单的堆叠,但制作起来并不容易,而且非常耗时。轻盈的、中空的、绚丽的植物纤维艺术雕塑,看起来像是纸张,又像是纺织纤维,只有细看时才能发现树叶的踪迹,才能发现创作者的真正"秘密",从而会感叹创作者的不易。

图4-28 艺术家脇坂真祈子的叶脉纤维艺术

案例分析：图4-29所示是薛艳的纤维艺术作品共同的根，共同的魂，共同的梦，作品中的白色抽象树形纹理的引申含义为炎黄子孙共同的血脉；本色具象树形纹理的引申含义为华夏民族共同的文化；一抹绿色的路径纹理的引申含义为中华儿女共同肩负的复兴祖国的伟大梦想。

图4-29　薛艳的纤维艺术作品共同的根，共同的魂，共同的梦

6. 玻璃加工

玻璃呈透明或半透明状，有硬度，易碎，在常温下可塑性差，具有透光、隔声、耐磨、耐气候变化、耐腐蚀等一系列优良特性。玻璃常采用切割和黏接的方法进行加工。

案例分析：如图4-30所示，这些看似天然的石头其实是日本艺术家藤堂良门的作品，他将玻璃嵌入各种岩石、砖块以及书籍外壳中，创造出了奇妙的视觉效果。

图4-30　艺术家藤堂良门的玻璃艺术品

案例分析：图4-31所示是戴尔·奇胡利(Dale Chihuly)的Chandeliers吊灯，Chandeliers吊灯是戴尔·奇胡利的代表作，这个系列的作品在世界很多地方都有展示。通过玻璃吹制工艺，将玻璃制成弧形，将不同形状的玻璃制品完美结合。有一部关于戴尔·奇胡利和他的员工在展厅组装吊灯的纪录片，项目的规模和工作的精细程度令人惊叹。

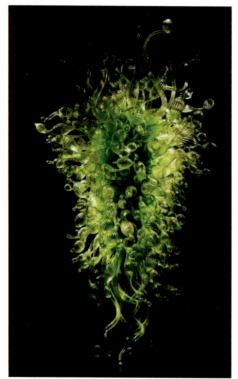 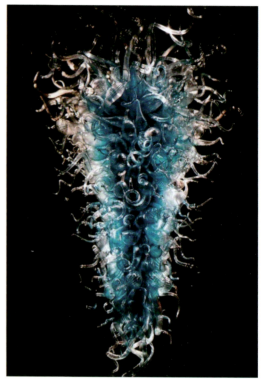

图4-31　玻璃艺术大师戴尔·奇胡利的Chandeliers吊灯

7. 泡沫板、塑料加工

泡沫板和塑料价格低廉，加工方便，是立体构成练习中常用的材料。立体构成制作中使用较多的泡沫板是KT板，使用较多的塑料是PVC管。泡沫板和塑料常采用切割、黏接、叠加等方法进行加工。

案例分析：图4-32所示是艺术家苏珊娜·琼曼斯(Suzanne Jongmans)的系列作品。苏珊娜·琼曼斯用的材料是再常见不过的塑料薄膜、气泡膜等，原本应该放进垃圾桶的废弃品，竟然成了服装和配饰，而且丝毫没有廉价感。

案例分析：图4-33所示是艺术家奥罗拉·罗布森(Aurora Robson)的塑料作品，所有的雕塑材料，都是由夏威夷野生动物基金会的志愿者在每两个月一次从海滩收集塑料海洋废弃物活动中收集到的。塑料瓶被切割成大大小小的塑料碎片，经过一定的色彩处理后，弯曲组合成各种形状，成为一个巨型装置。奥罗拉·罗布森的悬浮雕塑除了塑料碎片外，中间还有插入了太阳能驱动的马达，通电之后装置会围绕着中心移动，类似于一个由塑料构成的太阳系在轨道上运行。

图4-32 艺术家苏珊娜·琼曼斯的系列作品

图4-33 艺术家奥罗拉·罗布森的塑料作品

8. 金属加工

金属材料坚固耐久，种类繁多，质感丰富，有较好的表现力。常见的金属材料有钢、铁、铜、铅、金、银等。金属具有强烈的光泽，其强度高、有磁性、韧性好。金属有切割、弯曲、锻造、组合、打磨等加工手法，可以制成薄片、金属丝和金属块体，表面又可以用腐蚀、压印、喷涂、贴膜、雕刻等手法来处理，造型丰富。

案例分析：图4-34所示为吉田太一郎的金属动物雕塑，该雕塑制作得非常细致，以至于人们可能会认为它们是数字渲染的。吉田太一郎是一位技艺高超的金属匠人，他用银、青铜和铜来制作覆盖在哺乳动物或鸟类身上的叶子、花朵和蝴蝶。每一片花瓣、叶子和翅膀都是手工制作的，颜色是通过在特定的温度下加热和冷却金属形生的。

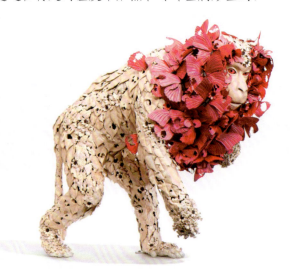

图4-34　吉田太一郎的金属动物雕塑

案例分析：图4-35所示是艺术家乔瓦尼·科尔瓦贾(Giovanni Corvaja)的金属作品。科尔瓦贾痴迷于黄金这种材料，他在工作室里花费数月甚至数年研究工艺，在一件作品中投入1000多个小时都是常见的。上百万根发丝般纤细的金丝，带来的是拥有如皮草般细腻质地的作品，彰显了现代首饰精湛的工艺之美。

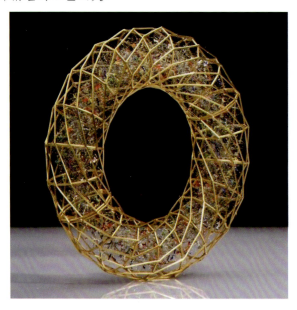

图4-35　艺术家乔瓦尼·科尔瓦贾的金属作品

9. 废旧材料加工

现代生活中的各种废弃物也可以成为制作立体构成作品的素材，现代艺术中的装置艺术就是利用废旧材料进行构思创造的很好的例子。

案例分析：图4-36所示是艺术家布莱恩·莫克(Brlan Mock)的废弃金属作品。这个看起来非常独特的金属狗，全部使用螺丝或者其他金属做成的。它们被相互焊接在一起，所有的细节部分都是尽可能地使用废金属原件去制造，而那些比较难以寻找到特定形状废金属来制作的地方，他就会用很多细小的零件去组合来代替。就像是狗的眼睛，看起来光滑而平整，就是使用完整的金属勺子制作成的。而狗的鼻子部分，由于没有符合形状的废金属，就用了许多其他的小零件组合在一起进行制作。这只狗的耳朵则是用大块的弯曲钢做成的。

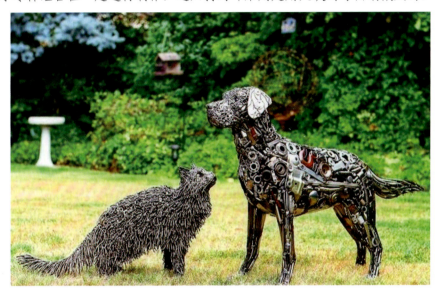

图4-36　艺术家布莱恩·莫克的废弃金属作品

案例分析：图4-37所示是艺术家简·珀金斯(Jane Perkins)的废旧材料作品。她把人们认为毫无价值的纽扣、玩具、瓶盖、珠子、铁丝、贝壳等小物件拼拼凑凑，让这些毫不起眼的生活废旧物品焕发生机，成为一件件惊人的艺术品。

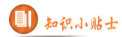

唐三彩的制作工艺十分复杂。首先要将开采来的矿土经过挑选、舂捣、淘洗、沉淀、晾干后，用模具做成胎入窑烧制。唐三彩的烧制采用的是二次烧成法。从原料上看，它的胎体是用白色黏土制成的，在窑内经过1000～1100℃的素烧，将焙烧过的素胎经过冷却，再施以配制好的各种釉料入窑釉烧，其烧成温度约800℃。在釉色上，利用各种氧化金属为呈色剂，经煅烧后呈现出各种色彩。

釉烧出来以后，有的人物需要再开脸。所谓的开脸，就是人物的头部仿古产品是不上釉的，它要经过画眉、点唇、画头发这么一个过程，然后这一件唐三彩产品就算完成了。

设计构成

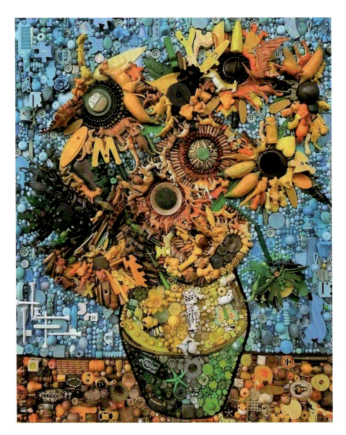

图4-37　艺术家简·珀金斯的废旧材料作品

第三节　立体构成的表现形式

一、半立体构成

半立体构成是一种介于平面和立体之间的造型形式，类似于雕塑中的浮雕，是以平面为根基，再在上面进行立体化的表现。由于它介于二维和三维之间，故又称2.5维构成。

案例分析： 图4-38所示是保和殿后的云龙大石雕，是故宫里最大的一块石雕，由艾叶青石雕刻而成，据推断应与紫禁城同时而建，即明永乐十八年(1420)，至今已有580余年的历史了。云龙石雕长16.57米，宽3.17米，厚1.70米左右，质量为250吨。石雕四周饰以番草图案，下部为海水江崖，中间雕刻着流云衬托的九条蟠龙和五座浮山，象征着帝王的"九五至尊"。

半立体构成方法：具有平面感的面材(如纸张)转变为具有立体感，是源自深度空间的增加。而折叠、弯曲及切割拉引都可以使深度空间增加，所以，半立体的主要构成方法是折叠(直线折叠、曲线折叠)、弯曲(扭曲、卷曲、螺旋曲)、切割(挖切、直线切割、曲线切割)。

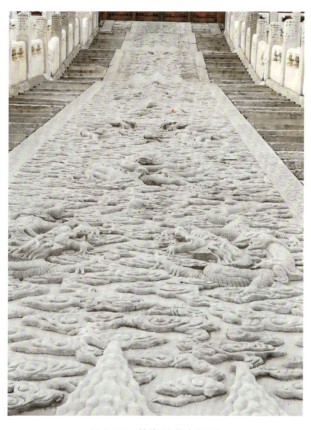

图4-38 故宫云龙大石雕

案例分析：图4-39所示是半立体构成的作品。在选用纸材料创作练习时，可以使用折、曲、切、编等方法，这是创造立体形态的一种手段。这是一种单一形体，具有相对独立的形象。半立体构成的训练，可以明确整体与局部的关系，培养人们的形象思维能力。

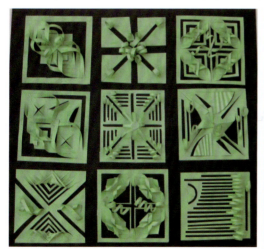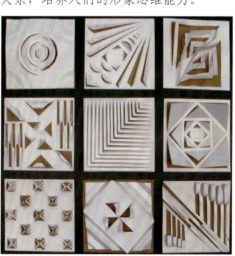

图4-39 半立体构成

设计构成

　　纸是立体构成中最简便、最基本的材料，也是使用机会最多的材料。各种卡纸、手工纸、艺术纸和铜版纸都是立体构成中常用的纸张，在课堂教学中运用最广泛。半立体构成在生活中有很多应用，如应用在建筑、家具、服装、汽车、生活工具、器皿及各种装饰雕塑中。

二、柱式构成

　　柱式构成是半立体面材过渡到立体的第一个形态，是面立体构成中常见的一种造型形式，是在平面的卡纸板上进行重复折曲或弯曲的构成。

　　柱式构成的基本制作方法：把平面的面材围绕中心轴进行折叠或弯曲，并把起始边黏接在一起，即构成了柱式的立体造型。因折叠和弯曲的加工方法不同，构成的柱式也不同，一般可分为棱柱和圆柱。

　　柱体棱线的变化是柱体造型变化的重点。在棱线上，按照画线部位进行折曲，可以形成如同半浮雕的效果；按照画线部位进行切割，可以使切割后的部分向内凹陷，凹陷部位可以设计成重复、渐变、发射等抽象造型，既形成一定的秩序性，又具有独特的韵律感。另外，还可以在棱柱的部位做镂空，将多余的部分切掉，再配合折曲、凹凸等效果，使整个柱体的变化更加丰富。

　　案例分析：图4-40所示为柱式立体构成的作品。柱体是以纸为材料，可以进行折曲、切割加工，然后做弯曲处理，最后将折面的边缘黏接在一起，就可以形成各种形态的柱体。

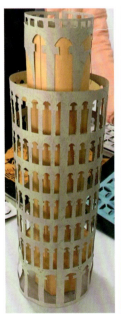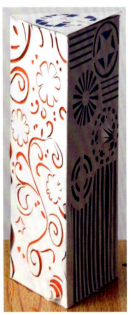

图4-40　柱式立体构成

　　案例分析：图4-41所示是华表柱。华表柱是中国一种传统的建筑形式。相传华表是部落时代的一种图腾标志，是古代设在官殿、陵墓等大建筑物前面做装饰用的大石柱，柱身多雕刻龙凤等图案，上部横插着雕花的石板。

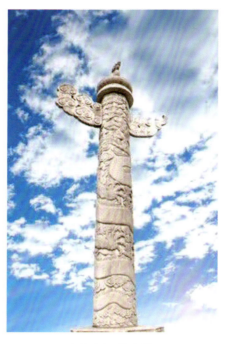

图4-41 华表柱

三、板式构成

板式结构,是用平面材料经过折曲或切割等立体化加工以后,所形成的一种具有一定深度、厚度的浮雕特征的板状立体,其效果随着光源的转变呈现出律动的美。这种构成形式称为板式构成。板式构成的实质是以半立体为基本形态的重复或渐变构成,可将其应用在室内、室外墙面的装饰效果处理上,也可以应用在天棚、壁饰悬挂墙面的处理上。

案例分析:如图4-42所示,通过半立体基本形态的重复聚集、排列形成板式构成。注意,要在半立体基本形态的排列过程中寻找规律,强调板式构成的整体性。

图4-42 板式立体构成

案例分析：图4-43所示是上海世界博览会信息通信馆。中国2010年上海世界博览会信息通信馆简称信息通信馆，是中国2010年上海世界博览会的企业展馆之一，由中国移动和中国电信联手建造，该展馆的主题为"信息通信，尽情城市梦想"。展馆建筑聚焦"流动的信息"，造型上取消了所有的转角，形成流畅的线条，以此表达"无限沟通"的理念；外墙采用发光设计，多变的色块和光带呈现出流光溢彩的视觉效果，象征无限可能的未来生活画卷。展馆内部借助奇幻的剧场大屏幕展现信息通信技术的应用前景，通过生动形象的故事，向观众展示沟通无限制的未来社会前景。

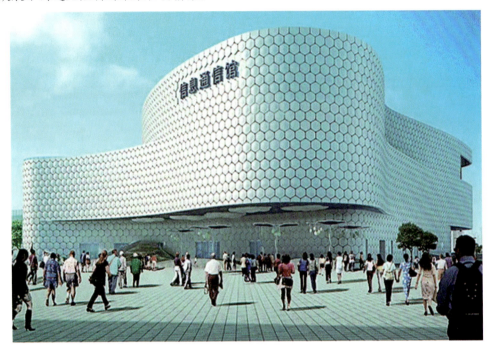

图4-43　上海世界博览会信息通信馆

板式结构的设计是由面到体的转化过程，常见的材料有白色或者有色的卡纸、瓦楞纸、塑料、泡沫板、金属板等。

板式结构的构成分为以下两步。

(1) 先确定板基的基础造型，其折曲加工的基本要求是反复折曲，在规定的尺寸范围内设计制作基础造型。

(2) 根据基础造型进行组合。

四、多面体构成

多面体是由多个连续的表面构成的封闭的三维空间立体形态，是立体构成的重要组成部分。它的立体造型的特征是：由等边、等角、正多边形组成的球体结构。这样的正多面体，常用的基本造型有五种，即正四面体、正六面体、正八面体、正十二面体和正二十面体。这五种基本造型，是进行各类多面体造型的基本形态。用这些基本形态可以集聚构成或切割变化，组成各式各样、种类繁多的空间立体造型。

案例分析：如图4-44所示，多面体每一个完整的平面都可以凹入或凸起，以形成轻盈或坚实的感觉，也可以进行镂空处理。

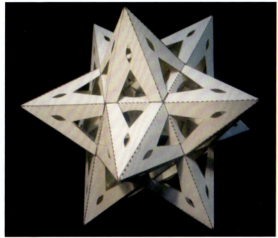

图4-44　多面体立体构成

在多面体构成的基础上还可进行变异构成，其变化的基本原理如下。

(1) 切去顶角的加工变异：当多面体的顶角被切割后，顶角原来的位置就会产生一个新的平面，顶角切掉得越多，形成的新平面就越多，并且多面体会越来越接近圆球体。对顶角的切割可在棱线长度1/2或1/3处进行，切割的位置不同，会产生不同的造型。可在产生的平面上增加新的立体形态以丰富造型。

(2) 凹凸变异加工构成：将标准多面体的顶角部位向内凹入，可在多面体相邻棱形的1/3、1/4等处进行连线加工。

案例分析：图4-45所示是日本设计专业学生Hiroaki Suzuki的dodecahedronic座椅，Suzuki用CAD三维软件仔细地计算了多面体每个尖角的角度，以确保座椅的整体结构强度和稳定性，他还制作了一系列纸质的或瓦楞板模型来验证设计的物理结构。虽然这个座椅看起来既坚硬又有许多尖角和硬面，但设计者的主要理念并不在舒适，而是多面体形状的实际应用。

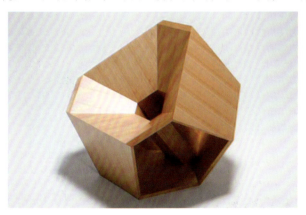

图4-45　日本设计专业学生Hiroaki Suzuki的dodecahedronic座椅

 立体构成作为基本素质和技能训练，在艺术设计教学中是必不可少的，它是以纯粹的或抽象的形态为素材，探讨更合理、更完美的纯形态构成。它把感性与理性统一起来，按视觉效果进行设想来构成理想的形态。立体构成是培养人的空间想象能力和意识，研究和探讨在三维空间中如何用立体造型要素和语言，按照形式美的原理创造出富有个性和审美价值的立体空间形态的学科。

 立体构成的学习讲究眼睛的仔细观察、大脑的积极构思和手的表现能力协调并用，根据不同的视觉形态元素、成型材料、构造方式和造型法则，展开对立体构成的学习，对于培养学生敏锐的观察力和丰富的想象力，以及在创造过程中了解立体空间的形态美和创造美的规律有着重要作用。其目的是培养我们创造和发掘形态的思维方法。因此立体构成是一门具有创造意义和实用价值的学科。

1. 立体构成的概念是什么？
2. 立体构成的形态要素有哪些？
3. 立体构成的表现形式有哪些？

1. 制作半立体构成一组(9个)，尺寸为10 cm×10 cm。
2. 制作柱式构成一个，尺寸为12 cm×12 cm×35 cm。
3. 制作板式构成一个，尺寸为30 cm×30 cm。
4. 制作多面体构成一个，直径大约为20 cm。

[1] 郭建军.立体构成权威教程：极限建筑[M].北京：中国青年出版社，2015.
[2] 师晟.立体形态创意构成[M].上海：东华大学出版社，2011.
[3] 米歇尔·罗莫.纸仙境：奇趣立体折纸[M].北京：中国民族摄影艺术出版社，2014.

第五章

设计构成的应用

学习目标、意义

- 了解设计构成在视觉传达设计、服装设计、建筑设计中的应用案例。
- 掌握设计构成在视觉传达设计、服装设计、建筑设计中的应用技巧。
- 提高学生对设计构成艺术的鉴赏能力和审美能力。

学习要点

- 掌握设计构成在视觉传达设计、服装设计、建筑设计中的应用技巧。
- 学会运用美学法则鉴赏设计构成并设计应用作品。

知识小贴士

赫伯特·拜耶(Herbert Bayer)是包豪斯学院黄金时代的年轻成员之一，1900年生于奥地利。他设计的通用字体是国际印刷排版的经典字体，采用了包豪斯风格的无衬线字体的最小几何设计。

1920年，最初是建筑师的拜耶对瓦尔特·格罗皮乌斯的新尝试产生了兴趣，于1921年进入包豪斯学院学习，师从康定斯基、克里等人。1925年拜耶成为包豪斯学院的一名教师，德绍时期，他被任命为包豪斯学院的广告和印刷部指导。后来瓦尔特·格罗皮乌斯委托拜耶设计一种可以在包豪斯学院所有的出版物中使用的字体，他最终开发了通用字体。

当时德国流行的字体烦琐，要求所有名词的第一个字母必须用大写，这令德国的字体设计大大落后于国际水平。拜耶认为字体设计的装饰线是累赘，他的风格倾向于简洁设计。他创造了无饰线体、以小写字母为中心的新字体系列，成为包豪斯字体的一个特征。

案例分析： 图5-1所示是赫伯特·拜耶设计的通用字体。拜耶的主要成就即他创作设计的无边饰字体，一种被称为通用体的简单字体形式，后来又被称为"拜耶体"。该字体反对烦琐装饰，注重结构理性，它的设计与创作冲击了当时一统江山的歌德字体，遭到贵族的不满与守旧派的反对，但得到了瓦尔特·格罗皮乌斯的支持，包豪斯学院出版的刊物基本都是拜耶设计的，并采用了"拜耶体"。拜耶的设计对于当时复杂烦琐的设计风格是一种革新。

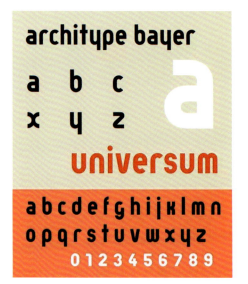

图5-1　赫伯特·拜耶设计的通用字体

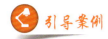 引导案例

　　从设计层面来讲，包豪斯主义的起源要追溯到俄国的"构成主义"和荷兰的"风格派"。在当时的俄国，开始兴起"构成主义"，十月革命催生的集体主义使俄国人把设计当作一个社会活动、一种劳动的过程，否定过分的个人表现，强调设计可以解决问题并创造出能为社会所接受的设计。荷兰"风格派"也具有类似的精神特征，表现在设计上就是去除多余的装饰性的设计元素，开始采用极简的几何图案和立体形状来表现设计。荷兰风格派作品如图5-2所示。

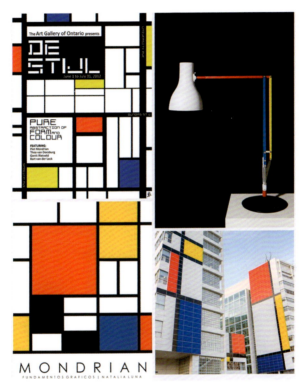

图5-2　荷兰风格派作品

第一节　设计构成与视觉传达设计

　　视觉设计是一系列理性分析、思维、创意、设计、制作的过程。设计的结果是一个肯定和必然的结果，而不是靠所谓的"灵感"和突发奇想来完成的，也不是靠没有把握的偶然成功来实现的。设计是对各个元素的整体组合，是一项综合性的创造活动。设计构成的理论学习和实践活动就是为后续的专业设计打下坚实的基础，在前面课程的理论知识学习和实训之后，我们对于造型活动应该有深入的理解。

　　在一些平面的广告招贴中，经常利用点、线、面这些基本元素构成画面。

案例分析：图5-3所示为草莓音乐节的海报，这张海报就是用点构成草莓来做主体物，并用点的大小来形成空间感，从而使海报有了层次。

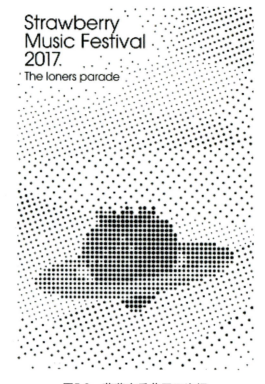

图5-3 草莓音乐节展示海报

案例分析：图5-4所示是设计师费尔迪·菲克里可口可乐的概念集装搬运箱。在这款设计中，集装箱不仅秉承了包装设计的首要原则——保护产品，而且秉承了可口可乐的品牌承诺理念，就是要在这个同质化产品的视觉繁杂时代创造一个集中视觉冲击力的品牌形象物品。同时，设计符合人体工程学原理，提手的设计方便搬运工人的搬运，而底座的设计便于摆放且能充分利用空间。

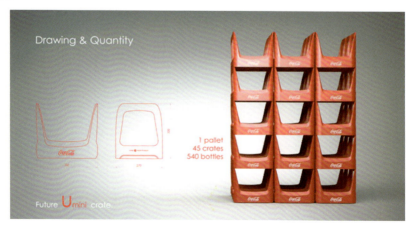

图5-4 设计师费尔迪·菲克里可口可乐的概念集装搬运箱

案例分析：图5-5所示是简约的牙膏管设计。这款牙膏管的设计非常符合包豪斯的设计理念：技术与艺术相结合。该案例从牙膏管本身出发来设计，直接在牙膏管上设计了一个圆圈，利用旋转离心力把牙膏甩到前面去。该设计不仅能够减少牙膏的成本，而且能够使那些有节约想法的消费者免除因为挤不干净牙膏而心烦意乱。

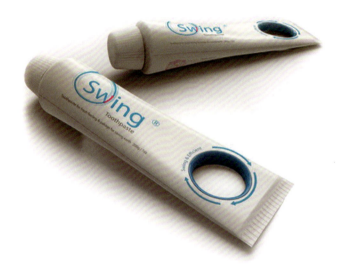

图5-5　简约的牙膏管设计

案例分析：图5-6所示是设计师奥托·艾舍(Otto Aicher)的慕尼黑奥运会标志设计。Logo只有黑白两种颜色，是一个被称为"宇宙"的螺旋体，这个运动感十足的符号营造出一种接近无限的视觉表达，极具艺术感，它出自德国设计师奥托·艾舍之手。用梅顿·戈拉瑟的话说，这是一个有力的抽象表达，它几乎可以被运用到任何活动中。

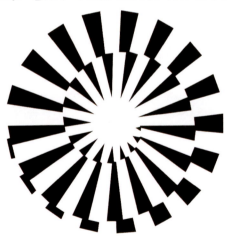

图5-6　设计师奥托·艾舍的慕尼黑奥运会标志设计

案例分析： 图5-7所示是平面设计师诺玛·巴尔(Noma Bar)的《Back to normal is up to you. Wear a mask.》系列海报，诺玛·巴尔的设计作品具有典型的极简风格，他善于通过简单的色彩和正负形图形在画面中表达隐含的多重寓意。诺玛·巴尔在分享其创作方法中曾提到，在避免不必要的细节或装饰的同时，不应减损图像本应传达的信息，致力于通过最少的元素传达更多的信息。在该系列的6幅海报中，均以一个戴着口罩的人物形象为主体，而这个口罩有的像咖啡杯，有的像计算机，还有的像剪刀等。而这些物品正好代表人们的一种日常活动，比如和朋友一起喝咖啡、去上班、理发等。

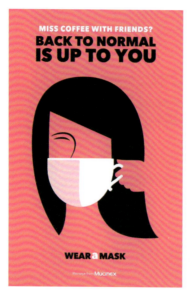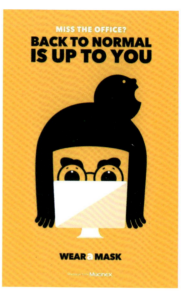

图5-7　平面设计师诺玛·巴尔的《Back to normal is up to you. Wear a mask.》系列海报

第二节　设计构成与服装设计

　　服装设计与设计构成的造型有着莫大的联系，它是设计构成的发展状态，它的构成要素基本源于设计构成的设计元素，因此，设计构成的基本要素在服装设计中有广泛应用。

　　服装设计不像绘画、雕塑那样根据艺术家的感受和想法或抽象或真实，也不像建筑造型那样，在满足了人的居住和活动空间之外，还具有更大的灵活性和表现性。服装的造型是在人体结构的基础上，利用各种制衣材料进行形态的表现和再造。正如所有的空间造型艺术都要有一个支撑造型的基本构架一样，人体就是服装造型的构架体，没有它，服装就没有了支撑。所以，从设计的范围来看，服装设计的范围仅存在于人体，这相对制约了服装的造型，也对服装造型使用的材料提出了更高的要求。

　　案例分析： 图5-8所示是吴海燕设计的服装作品。洋溢着浓郁的"民族情结"是吴海燕作品的特征。她对民族文化的热爱使她找到了艺术生命的源头。吴海燕开始有意识地"积累"中国传统服饰元素，在她的作品中也可以看到新奇的元素，她对于服装的造型也是构筑在人体结构基础之上的。

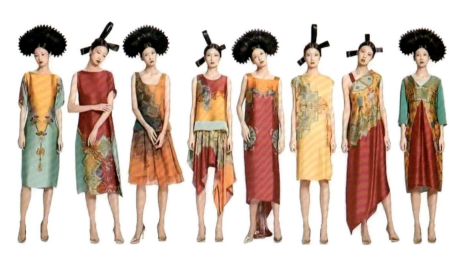

图5-8　吴海燕设计的服装作品

案例分析：图5-9所示是DECOSTER品牌女装。提倡自然的DECOSTER品牌常常以柔和清新的态度示人，选择环保的面料、提倡衣物的舒适感和设计感是DECOSTER品牌的宗旨，通过天然纤维面料的选择，不仅可以把女性柔软的生命力体现出来，还能传达一种舒适的生活态度。

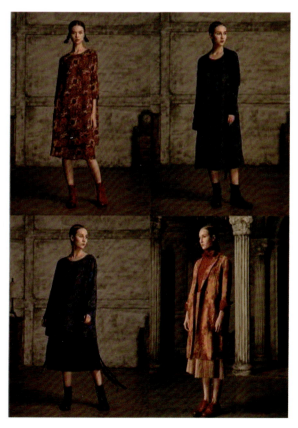

图5-9　DECOSTER品牌女装

案例分析：图5-10所示为马可设计的服装作品，马可的作品常用东方的设计思维结合西方的设计手法将民族的主题融汇到服装中，用肌理的凹凸、水洗的斑驳、比例的调和来表达思维和设计风格，呈现出"本源、自由、纯净"的理念。

图5-10　马可设计的服装作品

案例分析：图5-11所示是阿尔伯特·菲尔蒂(Alberta Ferretti)设计的服装作品。阿尔伯特·菲尔蒂说："我的春夏系列灵感来自异国充沛的阳光，南部小城的热情，民族文化所散发的绚丽色彩。这些小城中的女性热情奔放却不失典雅，乐于享受生活与阳光，热爱从穿着搭配中寻找情趣。"由此可见，他对这一系列服装的诠释是快乐与欣喜。白色的裙面上点缀着彩色的条纹，以"线"的元素有序或平面或立体地排列在服装上，使服装从白色的单调走向了彩色的活泼。

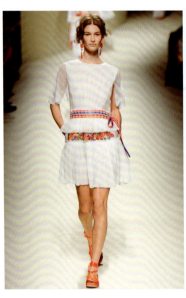 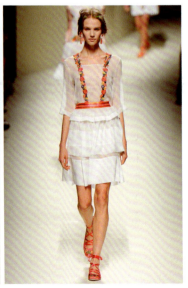

图5-11　阿尔伯特·菲尔蒂设计的服装作品

案例分析：图5-12所示为王薇薇(VeraWang)设计的婚纱作品。王薇薇是著名华裔服装设计师，她设计的婚纱简约、流畅，没有任何多余夸张的点缀物。褶皱、蕾丝这些传统的婚纱元素仍然被王薇薇使用，但她更关注布料的特性、平滑的裙身与立体的剪裁。轻薄坚挺的布料是王薇薇婚纱的一大特点，厚重不透气的料子不但不能让新娘感觉舒服，还会留下极不好的印象。头纱和花饰的选择更是她在意的。材料的美感直接影响到服装造型设计的表达，成为服装设计的表情。不同质感的材料会有不同的效果，如光滑的质感给人华丽的感觉、粗糙的质感给人淳朴的感觉、轻盈的质感给人飘逸的感觉等。而服装立体构成的抽褶法、填充法、堆积法、折叠法、绣缀法、编织法等表现技法都可以极大地渲染并加强服饰造型的表现力，使服装的语言变得更丰富，更妙趣横生，更具有感染力。

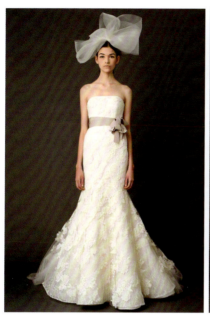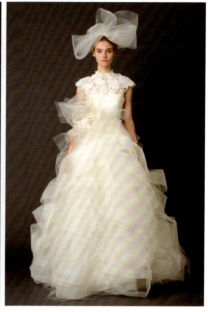

图5-12　王薇薇设计的婚纱作品

第三节　设计构成与建筑设计

建筑设计是对空间进行研究和运用的艺术形式。空间问题是建筑设计的本质，在空间的限定、分割、组合的过程中，同时注入文化、环境、技术、材料、功能等因素，可产生不同的建筑设计风格和设计形式。

空间以及空间的组织结构形式是建筑设计的主要内容。建筑设计由某种或几种几何形体之间通过重复并列、叠加、相交、切割、贯穿等方法，相互组织在一起，共同塑造建筑的形态。

在建筑设计中，设计构成的原理和法则被广泛应用。建筑的组织结构形式和设计构成中的形体组合构成是相同的。设计构成中的组合原理、规律和方法都可以在建筑设计中被运用。

案例分析：图5-13所示是勒·柯布西埃(Le Corbusier)的朗香教堂。朗香教堂造型奇异，平面不规则；墙体几乎全是弯曲的，有的还是倾斜的；塔楼式的祈祷室的外形像座粮仓；沉重的屋顶向上翻卷着，它与墙体之间留有一条40厘米高的带状空隙；粗糙的白色墙面上开着大大小小的方形或矩形的窗洞，上面嵌着彩色玻璃；入口在卷曲墙面与塔楼交接的夹缝处；室内主要空间也不规则，墙面呈弧线形，光线透过屋顶与墙面之间的缝隙和镶着彩色玻璃的大大小小的窗洞投射下来，营造了一种特殊的气氛。

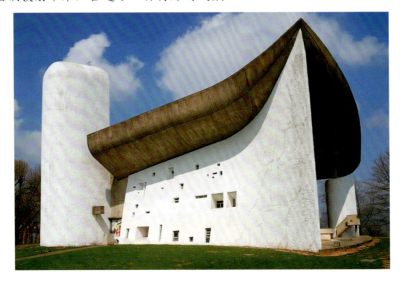

图5-13　勒·柯布西埃的朗香教堂

案例分析：图5-14所示为约恩·乌松(Jorn Utzon)的悉尼歌剧院。歌剧院的屋顶像一艘整装待发的航船。悉尼歌剧院设备完善，使用效果优良，是一座成功的音乐、戏剧演出建筑。那些濒临水面的巨大的白色壳片群，像是海上的船帆，又如一簇簇盛开的花朵，在蓝天、碧海、绿树的映衬下，婀娜多姿、轻盈皎洁。这座建筑已被视为世界经典建筑而载入史册。

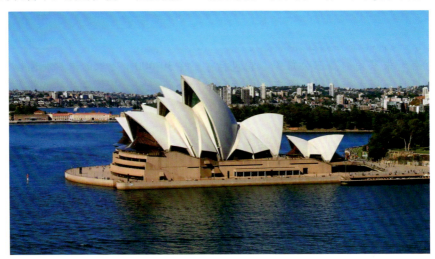

图5-14　约恩·乌松的悉尼歌剧院

案例分析：图5-15所示的天坛公园是明清两代皇帝每年祭天和祈祷五谷丰收的地方。天坛以严谨的建筑布局、奇特的建筑构造和瑰丽的建筑装饰著称于世，总占地面积约270万平方米，分为内坛和外坛。其主要建筑物在内坛，南有圜丘坛、皇穹宇，北有祈年殿、皇乾殿，由一条贯通南北的通道——丹陛桥把这两组建筑连接起来。外坛古柏苍郁，环绕着内坛，使主要建筑群显得更加庄严宏伟。坛内还有巧妙运用声学原理建造的回音壁、三音石、对话石等，充分显示出中国古代建筑工艺的发达水平。天坛公园是中国保存下来的最大祭坛建筑群。

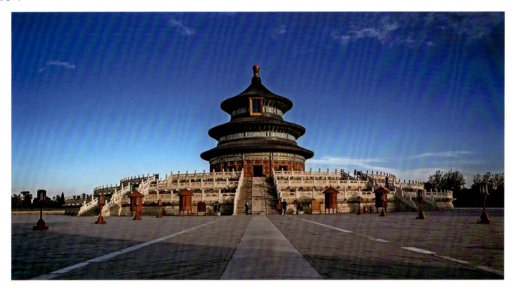

图5-15　天坛

案例分析：图5-16所示为马哈拉特(Mahallet)的伊朗1号公寓。马哈拉特的大部分经济依赖于石材切割及加工业务，但石材切割技术效率低，其中超过一半的石材被废弃。该项目旨在通过回收、再利用建筑外墙和部分内墙的剩余石材，提高当地施工队伍对回收石材的使用，将低效转变为经济环保。

案例分析：图5-17所示为山水秀建筑事务所(Scenic Architecture)的绿松"木头房"。这个项目位于上海至朱家角的高速公路旁，它包括了一个30 000平方米的绿洲花园以及两栋如今已改建成的厂房。树木街区同时界定了植物种类和外部空间。暴露在外的水沟和石制的小巷在里头纵横交错，指向不同的走向和风景。这两栋建筑的重修跟随了它原本的逻辑。建筑师们通过构造学研究了各种当地的材料和建筑方法，并把合适的运用于此。他们在这座"木头房"的东部铺上了一个由松树干垂直折叠构成的屏风，为在室内享用晚餐的贵宾制造了私人空间。同时他们在房子的外部凿上了可以放入空调的洞穴。不管是由内至外还是由外至内，人们都能透过这个屏风看见对面的景色。为了减少高速公路上传来的噪声，这个砖头建筑的西边由实心砖砌成的墙围成，而在东边的木头屏风则使得它的室内空间与室外景观相融合。这个砖头建筑，建筑师们运用了在中国东南部常见的两种不同厚度的黑灰色砖块，通过新的堆砌方式组合。这些砖块错落有致地变化着，如同一段连贯的音律，形成规律的水平线图案。

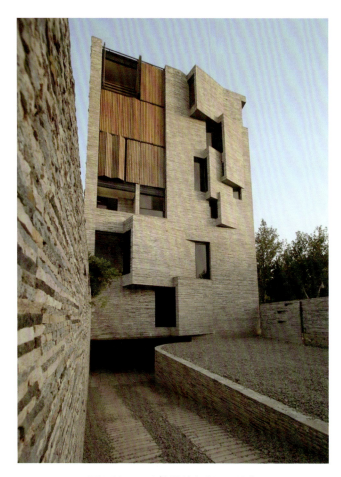

图5-16　马哈拉特的伊朗1号公寓

图5-17　山水秀建筑事务所的绿松"木头房"

本章小结

设计包含的领域无穷无尽，它借助构成手段使其视觉表现更具科学性、逻辑性，同时也带来了艺术性。

现代社会，人们对美的追求成为生活中的重要部分。在社会市场转型和文化传媒载体日益多样化的大背景下，艺术设计产业的发展也呈现多元性，对高技能应用型艺术设计人才的需求与日俱增。

设计构成充分调动了造型因素中的有利元素，强调了画面的视觉形态要素。设计构成是以理性为主导的艺术设计思维训练的主要途径，是艺术设计理论与实践学习、启发和培养创新能力的起步。设计构成课程在我国被长期作为设计专业的基础课程。

思考题

请结合自己的日常生活分析设计构成在各个设计领域中的应用。

课后实践

选定一种现有的商品，综合运用设计构成的各种表现手法为其设计一种包装。
要求：
(1) 作品大小不限。
(2) 能够提升商品的品质。
(3) 可用计算机设计与制作。

延伸阅读

[1] 玛格达莱娜·德罗斯特.包豪斯[M].南京：江苏凤凰科学技术出版社，2017.
[2] 康定斯基.艺术中的精神[M].北京：中国人民大学出版社，2010.

参 考 文 献

[1] 夏天明. 设计构成[M]. 北京：化学工业出版社，2014.
[2] 曾颖. 设计构成[M]. 上海：上海交通大学出版社，2014.
[3] 全泉. 三大构成[M]. 南宁：广西美术出版社，2016.
[4] 文健. 设计三大构成[M]. 北京：中国建材工业出版社，2018.
[5] 邓晓新. 设计构成[M]. 北京：高等教育出版社，2019.
[6] 赵群. 色彩构成[M]. 合肥：安徽美术出版社，2016.
[7] 刘晓清，魏虹，马艳秋. 设计色彩[M]. 北京：清华大学出版社，2022.
[8] 杨娟. 立体构成[M]. 北京：中国水利水电出版社，2009.
[9] 秦怀宇. 立体构成[M]. 北京：北京理工大学出版社，2012.
[10] 曲向梅. 立体构成[M]. 北京：北京理工大学出版社，2013.
[11] 李鑫. 立体构成[M]. 北京：清华大学出版社，2014.
[12] 方四文. 立体构成[M]. 北京：中国轻工业出版社，2015.